Origin Mandalas For
Meditative Coloring

오리진
만다라
컬러링

김재일

만화가 겸 작가, 일러스트레이터이며 대학에서 시각디자인을 전공했고 졸업 후 출판사에서 디자이너로 근무했다. 영국에서 일러스트를 공부한 후, 귀국해 본격적으로 만화를 그리며 책을 기획하고 집필했다. 5년에 걸쳐 법보신문에 『재일기』, 『붓다』를 연재했으며 철학과 인문학, 인류의 사상을 만화와 일러스트로 표현하는 집필을 꾸준히 해오고 있다.

그동안 출간한 책으로는 『재일기, 두 번째 화살을 맞지 마라』, 『재일기, 붓다를 그리다』, 『미래를 열어주는 엄마, 아빠의 아침편지』, 『만화로 보는 수학비타민』, 『세계사로 보는 한국사』, 『낙서는 창의력의 시작』, 『코인스토리』, 『한 권으로 보는 그림 세계지리백과』, 『아하! 세계엔 이런 나라가 있었군요』, 『아하! 세계엔 이런 전쟁이 있었군요』, 『아하! 그땐 이런 문화재가 있었군요』, 『알기 쉽게 통으로 읽는 한국사』, 『수수께끼 세계사』 등 다수가 있다.

재 일 기 컬 러 링 북

Origin Mandalas For Meditative Coloring

오리진 만다라 컬러링

김재일 지음

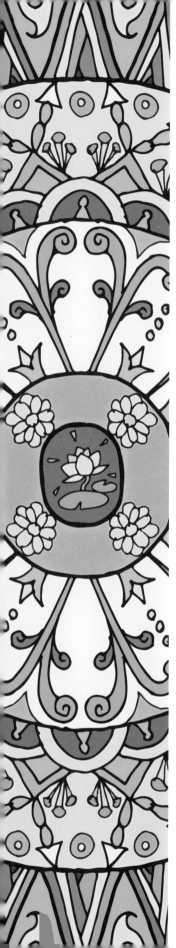

오리진 만다라로 자신 안에 있는 우주와 만나시길…….

어린 시절 부모님께서 일하러 나가시면 그 자리에 밤은 급히 방 안으로 들어옵니다. 여동생과 둘이서 하염없이 밖을 내다보며 혹시 부모님이 오시나 지나가는 한 사람 한 사람을 지켜보다 무심코 나는 종이와 연필을 집어 듭니다. 그 종이 위에 그린 동그라미, 세모, 별 모양들이 내 마음을 편하게 안심시켜 줍니다. 기분이 동한 나는 동물도 그리고 나무도 그리고 마음속에 떠도는 형상을 그립니다. 그러는 사이 언제 오실지도 몰랐던 부모님이 와 계시고 밤은 다시 자신이 있던 자리로 돌아갑니다. 나는 부모님의 따스한 온기를 느끼며 깊고 편안한 잠을 잡니다. 이렇게 우연히 그렸던 모든 그림이 바로 만다라입니다.

많은 사람이 만다라를 인도 종교의 미술 형식이라고 생각하고 있습니다. 물론 그 말도 맞습니다. 하지만 더 큰 의미로, 오리진의 의미로 본다면 인류가 의식을 가지면서 내면의 불안과 불편함을 그림이라는 형식에 의미를 담아서 정성껏 표현한 것이 오리진 만다라입니다.

이런 형식은 전 세계 모든 문화권에서 나타나고 있고 계속 진행 중입니다. 인류가 존재하는 한 나타나고 있을 것입니다. 하지만 언제부터인가 인간과 우주의 연결고리가 약해지고 끊어지기 시작합니다.

이런 현상은 불행의 전주곡이 될 것입니다. 우리 안의 신적인 직감, 감성, 감각 등이 사라져 버리고 있습니다. 이렇게 사라져 가는 원초적이고 야생적인 감(感)들을 다시 찾아야 합니다.

만다라를 그리거나 색칠을 하면 우리 마음에 있던 이런 감(感)들이 다시 살아나서 심리적 불안을 해소시켜 주고 안심을 느끼게 됩니다. 조금 더 나아가 그 그림들에 어떤 의미가 담겨 있음을 인식하고 그리거나 색을 칠한다면 우리의 무의식은 더욱더 진실된 편안함을 인식할 수 있습니다. 우리 안에 있는 우주적 감각과 우리 안에 신의 영역에 걸쳐진 감각이 합쳐진 의식적, 무의식적인 그림이 바로 오리진 만다라입니다.

여러분들도 이 책을 칠하고, 그리고, 느끼면서 자신 안에 있는 우주를 유영하시기 바랍니다.

2017. 5. 10

지은이 김 재일

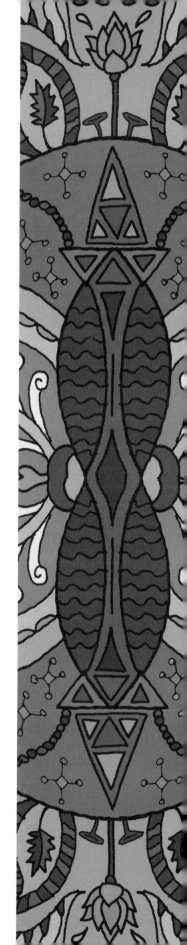

재일기 오리진 만다라 사용법

1단계

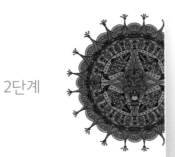

여러 가지 색칠 도구를
자유롭게 준비합니다.
많으면 많을수록 좋으니
많은 색칠 도구를 준비해주세요.
색연필, 색볼펜, 색싸인펜,
물감 등 준비물이 준비되면
재일기 오리진 만다라에
색을 칠합니다.
한 페이지씩을 빨강 계열,
노랑 계열, 파랑 계열 등으로
나누어서 각각 칠해 봅니다.

2단계

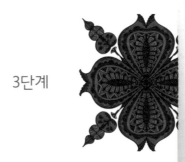

어느 정도 전체적인 색채감이
잡히는 느낌이 오면
나머지 부분은 다양한 색으로
자신만의 색칠을 해 봅니다.
예를 들어 넓은 부분 50%를
파랑 계열로 칠해준 후
나머지 부분은 다채로운 색으로
메꾸어 나갑니다.
각 문양의 의미를 생각하며
색칠을 하면 더욱더 만족스러운
결과물을 얻을 수 있을 것입니다.

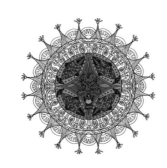

3단계

앞의 두 단계를 거치고
또 나머지 몇몇 부분은
색을 칠하는 개념에서 벗어나
빗금으로 칠하기, 번지며 칠하기,
점으로 칠하기,
두 가지색 그러데이션으로 칠하기,
다양한 필기구로 칠하기 등
여러 가지 방법으로
변화를 주며 색칠합니다.

4단계

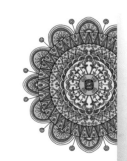

이제 종이, 연필, 지우개,
유성싸인펜을 준비합니다.
책 속에 오리진 만다라를 기준으로
다양하게 변형시키며 자신만의
의미를 담은 만다라를 그려봅니다.
무한한 우주의 세계를 느끼며
직감적으로 마음껏 그려보세요.
모든 고정관념을 버리고
오직 내 마음속의 만다라를
그려본다는 생각으로
과감히 그리면 됩니다.

5단계

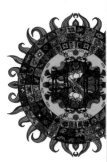

4단계에서는
아무 생각 없이
모양 위주로 그렸다면
이제는 의미를 부여하며
그려 보세요.
오리진 만다라에 있는
다양한 의미를
자신의 만다라에
녹여내 보세요.

- - - - - - - - - - - - - -

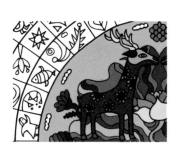

6단계

자신만의 만다라를
1단계, 2단계에서
했던 것처럼 반복해서
색칠해 봅니다.

- - - - - - - - - - - - - - -

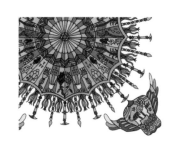

7단계

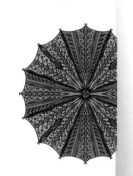

3단계를 반복해 주세요.
마음에 드는 작품이 완성되면
액자에 넣어두고
기분이 안 좋을 때나
스트레스를 받을 때 바라보세요.
그릴 때, 색칠할 때의 느낌을
깊은 호흡으로 느껴 보세요.
기분전환이 될 것입니다.

- - - - - - - - - - - - - - - -

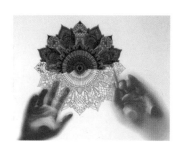

완성

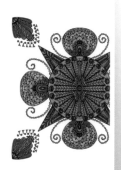

7단계 기본 코스를 거치면 다양한
만다라를 경험할 수 있습니다.
모든 것은 운동과 비슷합니다.
꾸준히 열심히 운동한 사람과
조금 하다가 그만둔 사람의 기량은
차이가 나듯이 일주일에 한 장이라도
마음을 내려놓고 꾸준히
오리진 만다라를 그린다면
여러분의 마음은 외부의 자극에
덜 흔들리며 고요하고 편안한
마음을 느낄 수 있을 것입니다.

- - - - - - - - - - - - - - - -

대우주를 향해 나아가는 문

남색 계열의 신뢰감 가득한 색채와
상쾌하고 밝은 연두색 계열이 합쳐져 명쾌한 느낌을 주고 있습니다.
이 만다라는 네 개의 'T자' 모양의 문이 있습니다.
이 문은 수행자들의 신성한 마음을 지켜주기도 하고
문을 열어 무한한 대우주의 세계로 나아가라는 뜻도 있습니다.
고정관념에 사로잡혀 세상을 보는 눈이 좁아서
생각이 꽉 막히고 사리판단이 어두울 때
확 트이는 기운을 받을 수 있는 만다라입니다.

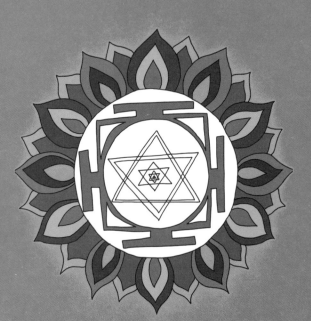

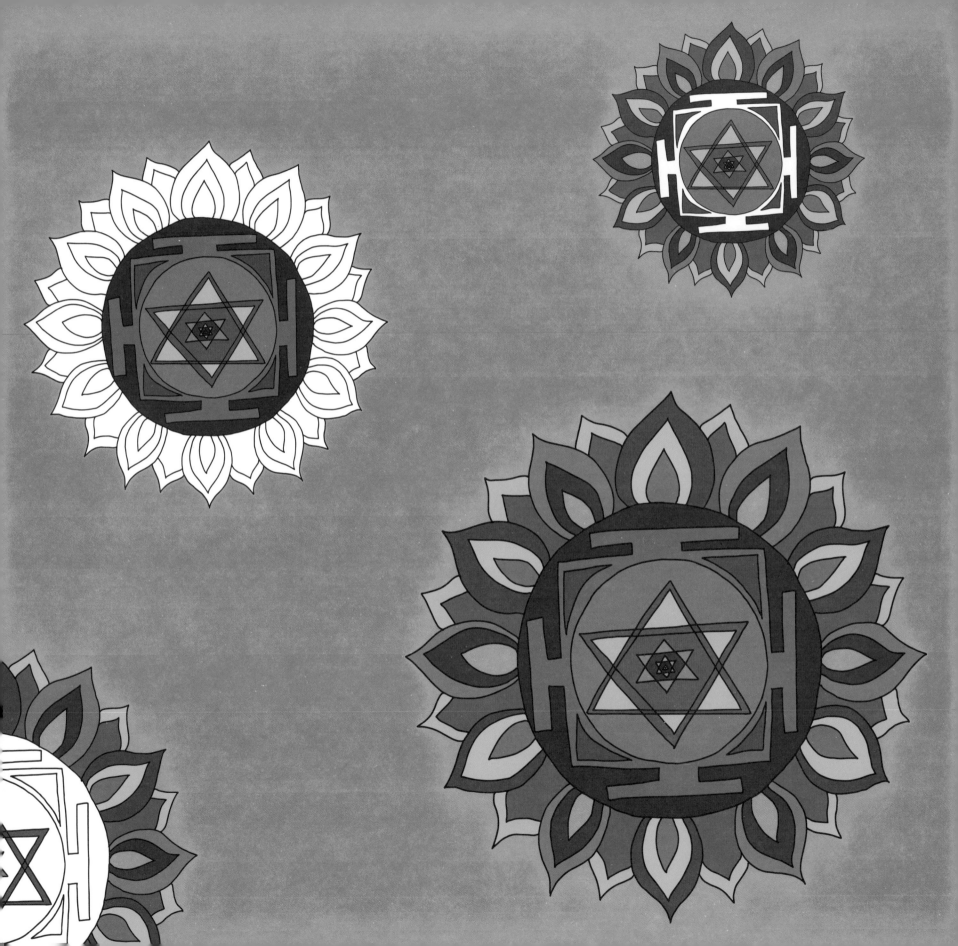

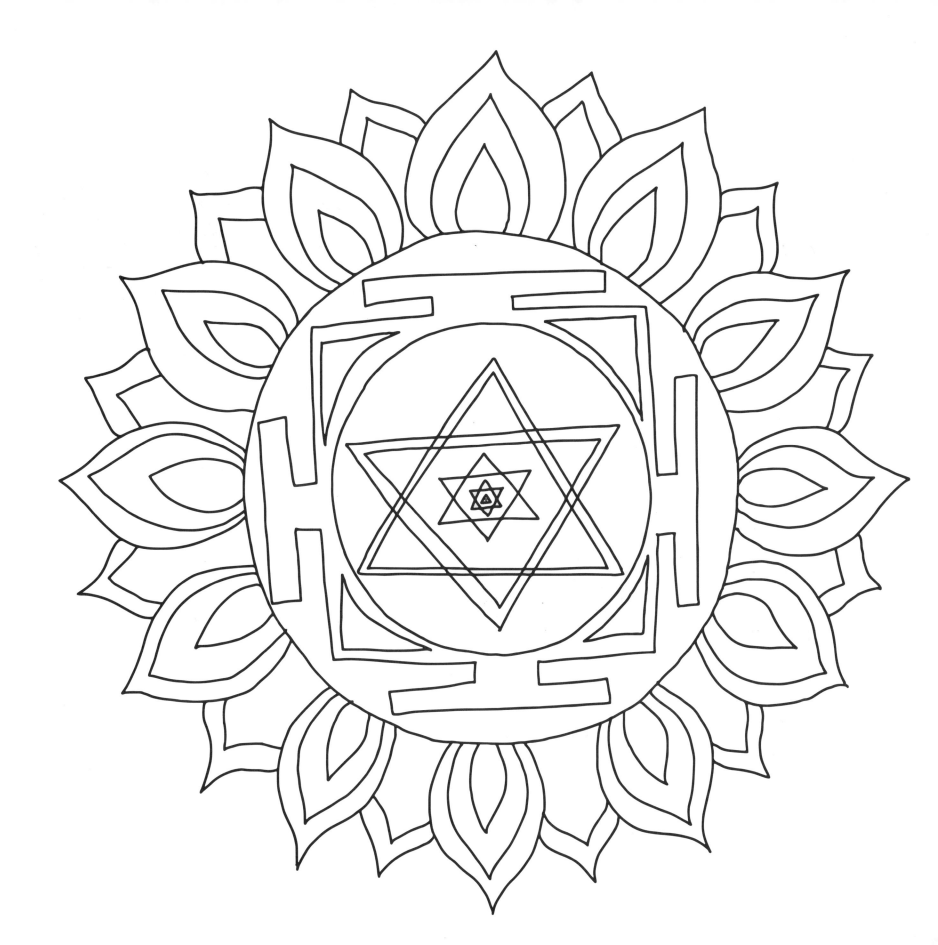

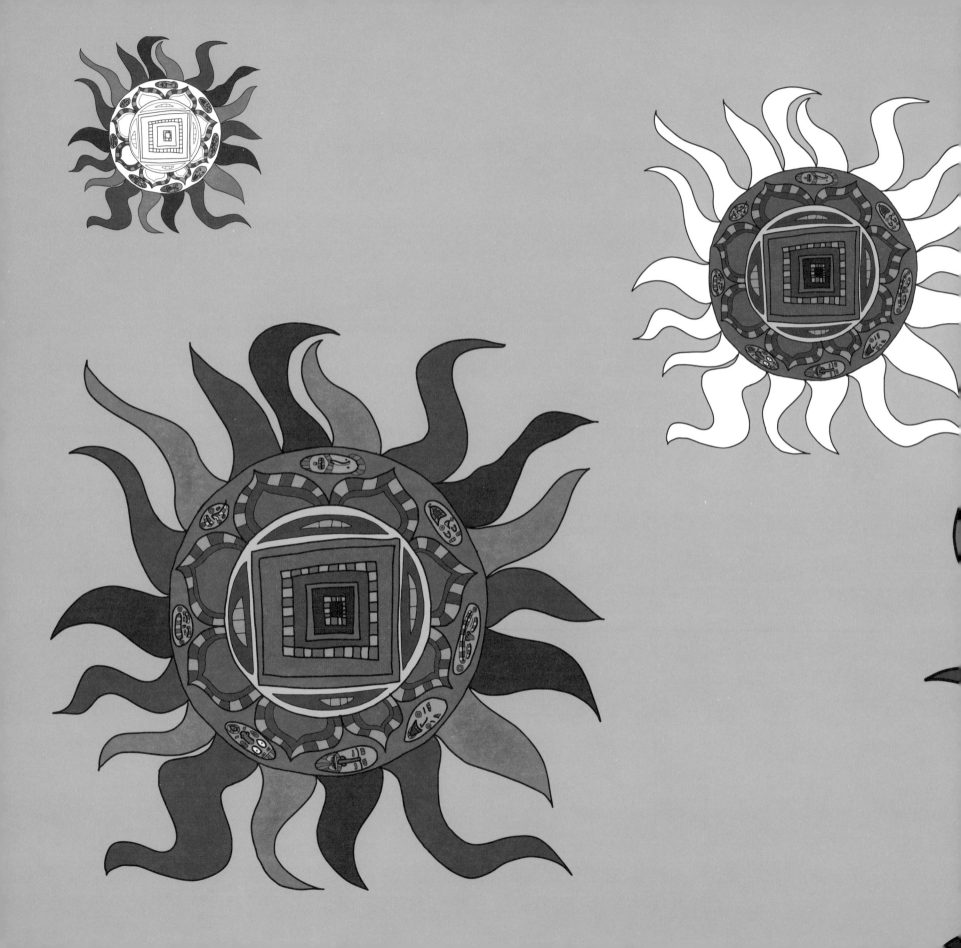

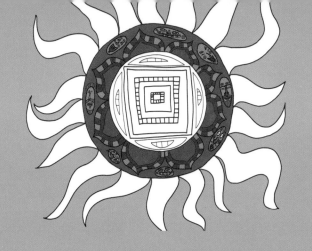

마음의 평온을 찾아주는 모양

생동감 넘치고, 정열적인 색채인 빨강 계열 색채와
신비롭고 창조적인 보라색 계열 색채가 합쳐졌습니다.
얼굴 모양의 도안은 질병과 같은 육체적 고통에서
벗어나게 해준다는 의미가 있습니다.
몸이 바쁘고 힘들면 정신적으로 다른 것을 생각할 여지가 없지만
오히려 일이 없거나 아무것도 안 하고 있으면 온갖 잡다한 걱정거리들을 몰려옵니다.
몸은 편한데 머릿속을 어지럽히는 생각들 때문에 괴로운 사람들에게 도움이 되는 만다라입니다

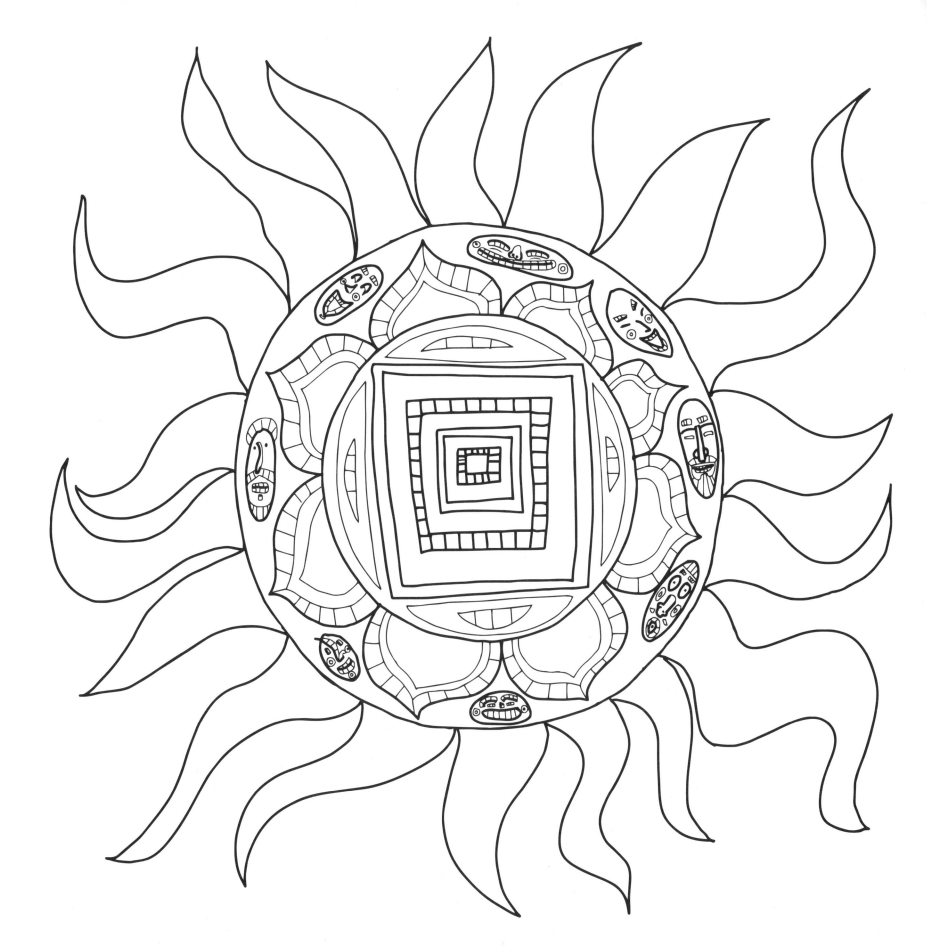

만물이 소생하는 노랑

봄 햇살을 받고 만물이 화들짝 피어나는 모습입니다.
노란색을 기본으로 하여 연두색과 함께 조화를 이루고 있습니다.
슬픈 일로 마음이 차갑거나 몸이 지치고 힘들 때
힘을 내도록 해주는 모양과 색입니다.

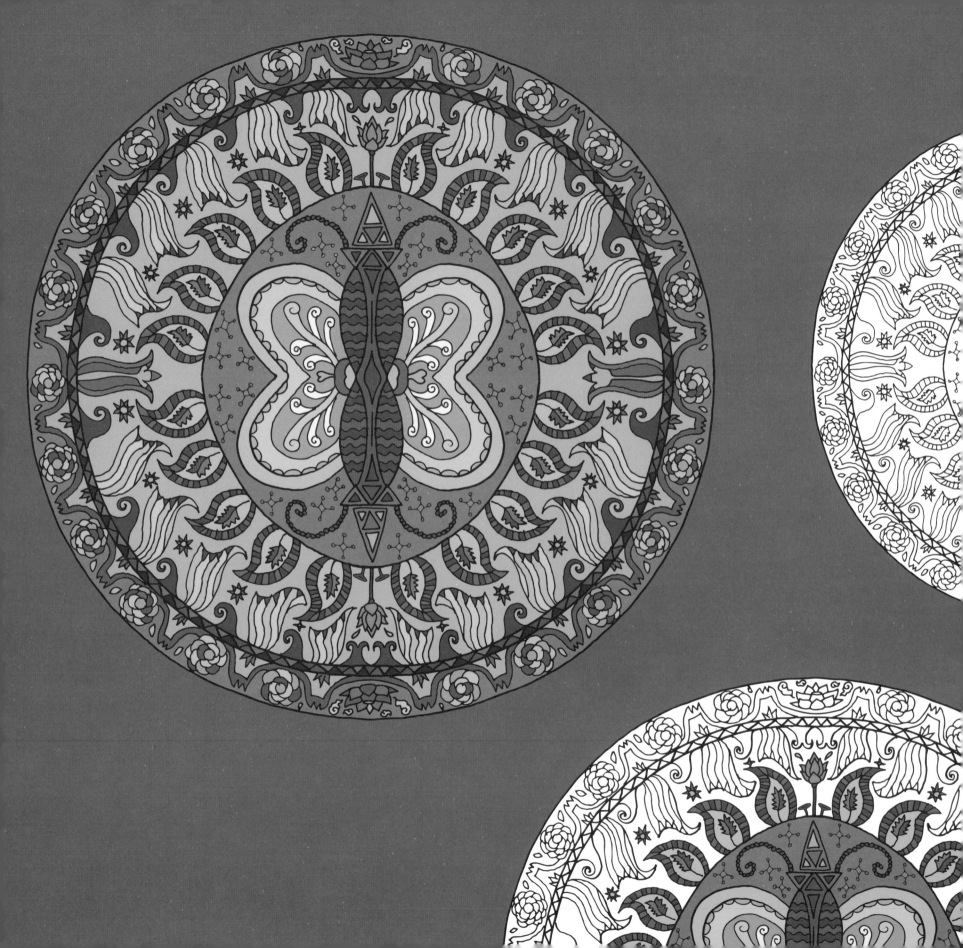

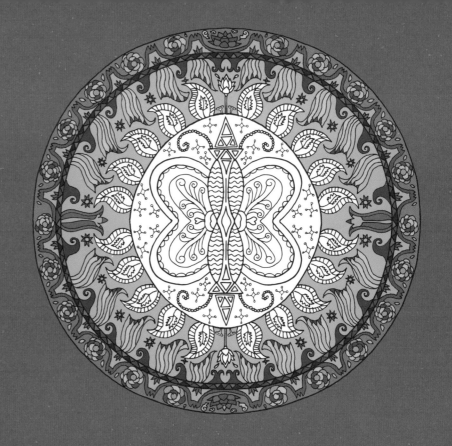

풍요와 안정을 품은 빛깔 초록

유년 시절 수업 시간 어려운 문제를 풀다가 밖을 보았습니다.
초록빛 싱그러운 숲이 한 덩어리, 그 뒤로 산이 떡하니 한 덩어리……
불안한 마음과 초조함이 상쾌하게 사라집니다.
초록은 노랑과 파랑이 합쳐진 색이라 믿음직하고 풍성합니다.
지란지교의 우정이 느껴지는 좋은 친구 같은 색입니다.
도안은 마치 두 마리의 나비가 합쳐진 것 같은 기하학적 문양으로
세상 모두가 나를 떠나도 지켜줄 것 같은 기운을 줍니다.

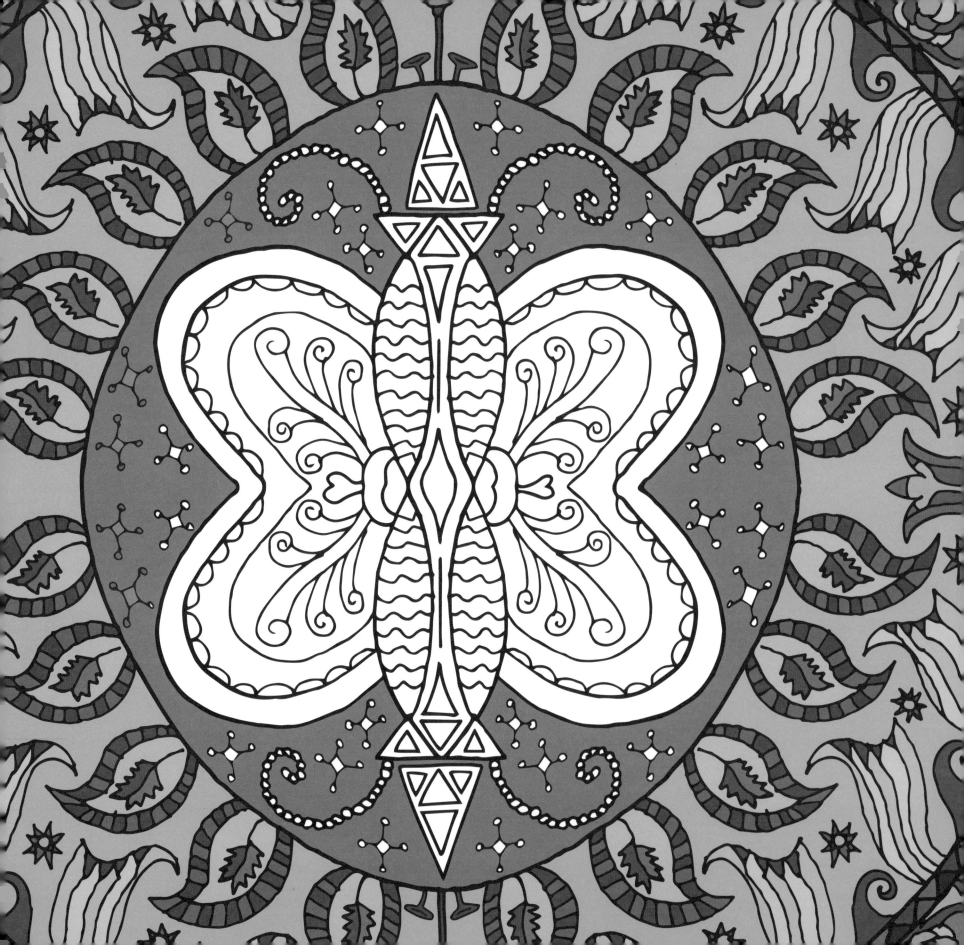

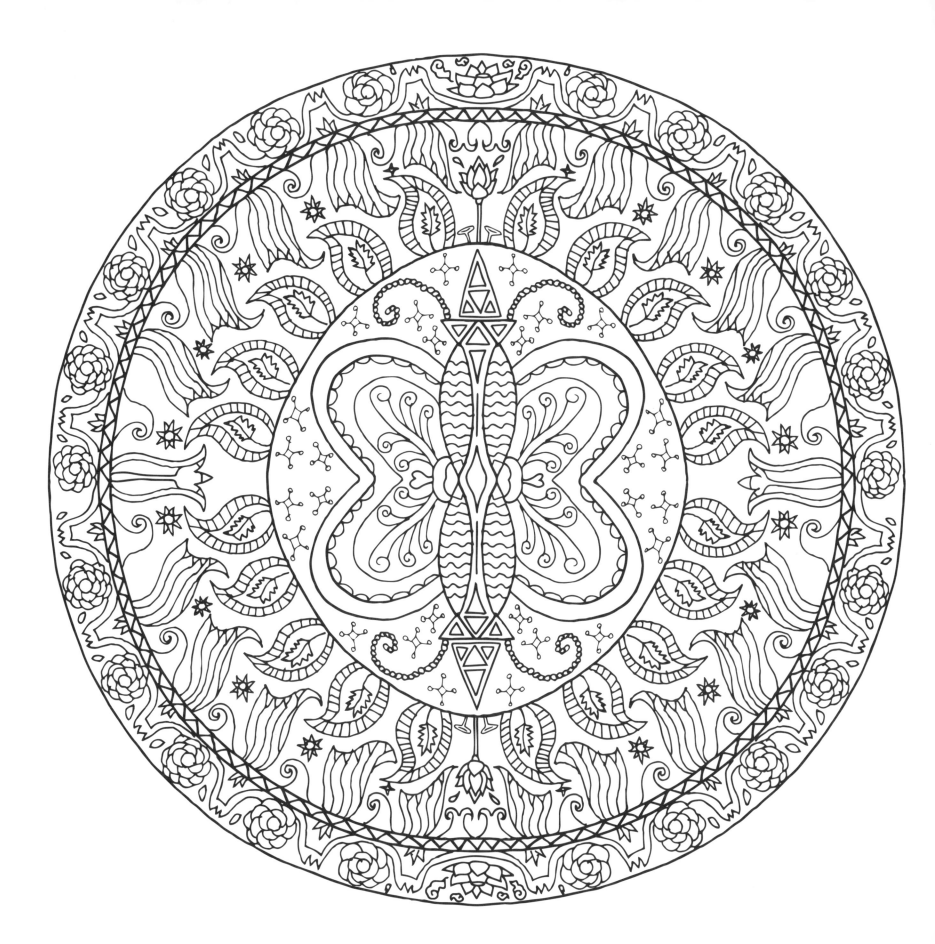

우울하지만 밝은 극을 오가는 색 파랑

깊은 바다에 빠지면 온통 파랑입니다.

천천히 가라앉으면 온 세상이 파랑입니다.

겁이 납니다(우울). 숨이 막혀 오고 코와 입으로 물이 들어옵니다.

죽음의 문이 열리려 합니다. 두근거리던 마음이 편안해집니다(포기).

그 순간 누군가의 손이 나를 잡아 밖으로 꺼냅니다(구원).

마음이 진정됩니다. 파란 공기가 가슴으로 들어오고

파란 하늘이 눈으로 들어옵니다(다시 시작되는 삶).

파랑은 우울과 은둔의 색이자 하늘과 바다와 공기의 색이기도 합니다.

들뜨고 갈피를 잡을 수 없는 마음을 차분히 가라앉혀

힘을 내도록 해주는 모양과 색입니다.

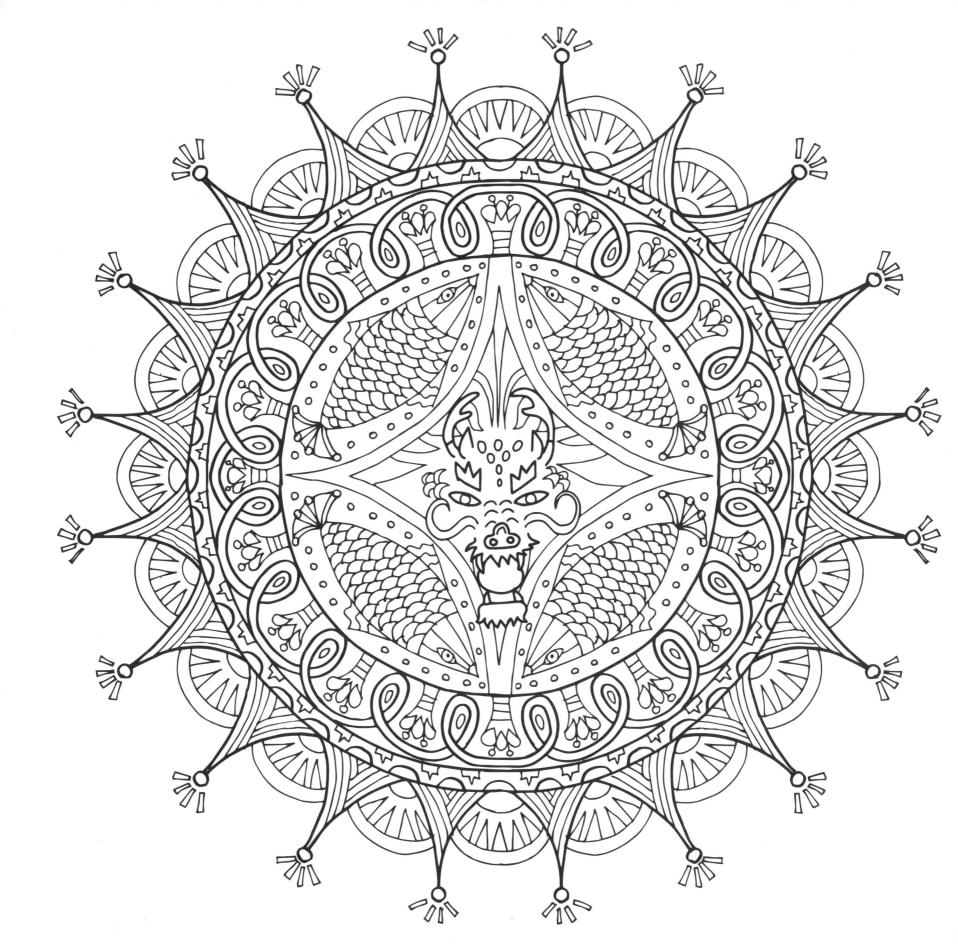

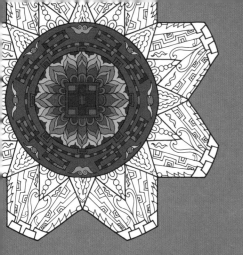

묵묵히 자리를 지켜주며 바라봐주는 갈색

우리의 엄마 같고 누이 같은 목련꽃,

화사한 벚꽃, 절개 있는 매화, 봄을 불사르듯 붉게 핀 동백꽃······.

그 꽃들을 받치며 항상 묵묵하게 서 있는 색이 있습니다. 바로 갈색입니다.

홀로 무심히 아름다운 꽃과 싱그러운 잎을 피워내고 받쳐 주는 인내심 많은 색.

그 색이 없는 화려함은 그냥 꽃방정입니다.

아래에서 항상 받쳐 주는 갈색이 있기에 꽃은 더욱더 아름답고 빛을 발합니다.

복잡한 마음을 무심히 내려놓게 만드는 문양과 색입니다.

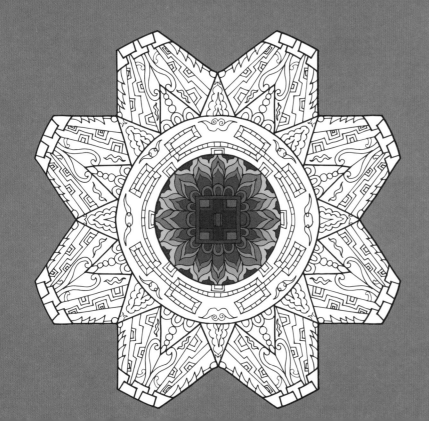

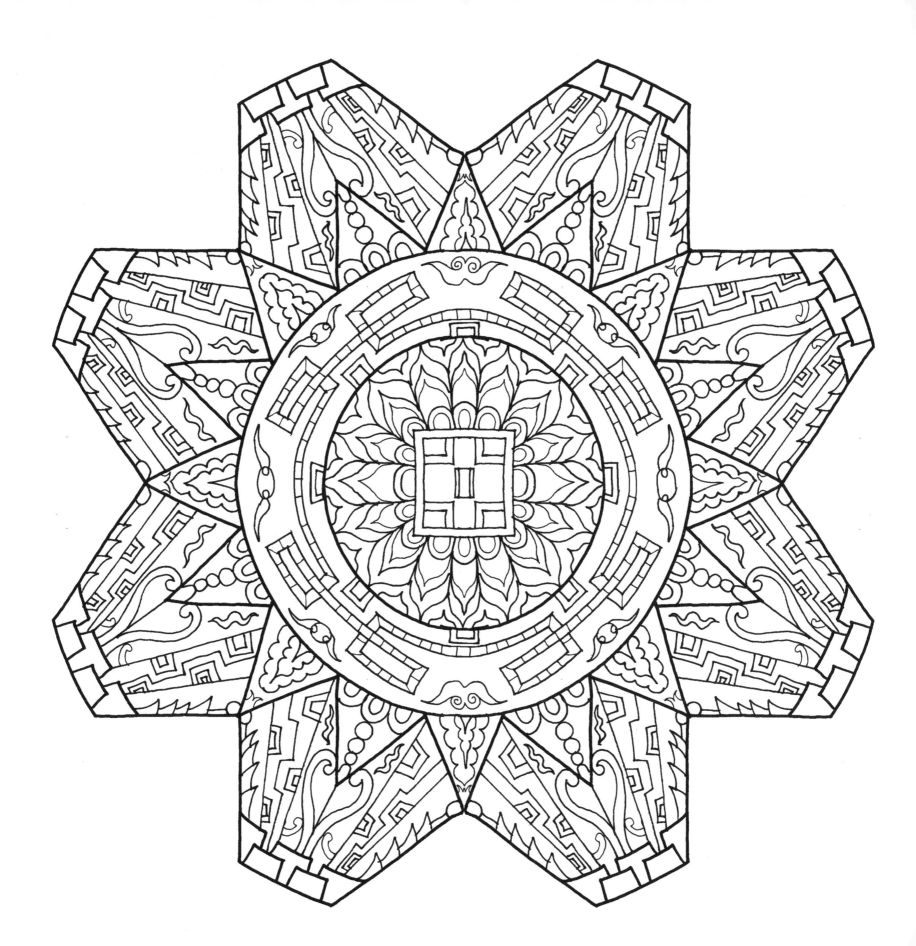

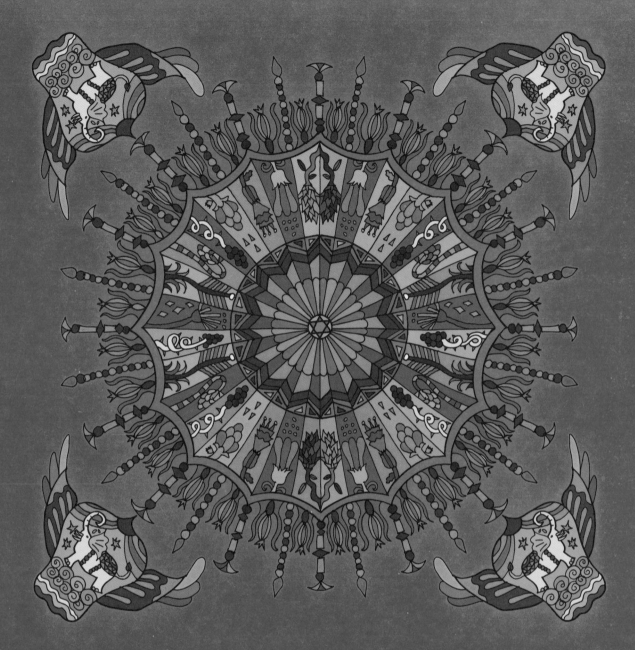

사랑과 행복이 가득한 분홍

사랑, 행복, 위로가 떠오르는 분홍색, 종교에서는 성스러운 경지에 이른 단계를 분홍색으로 표현한다고 합니다.
화창한 봄날 분홍색 봄꽃 아래에 서면 세상에 없는 행복한 공간으로 빨려 들어갈 듯한 느낌이 납니다.
따뜻하고 포근한 감정이 생기는 색입니다.
나 혼자라는 외로움으로 마음이 꽉 닫힌 강철 대문 같은 사람에게
분홍색은 포근히 안아주어 열리게 하는 치유의 색입니다.

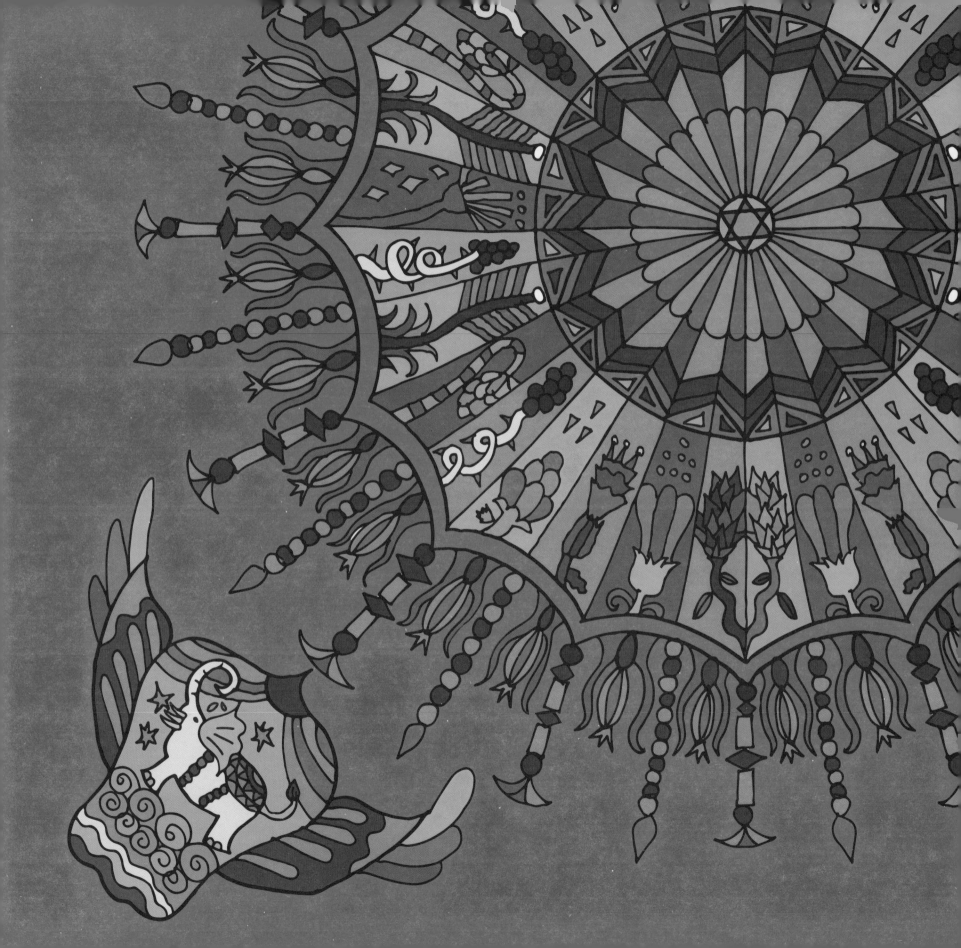

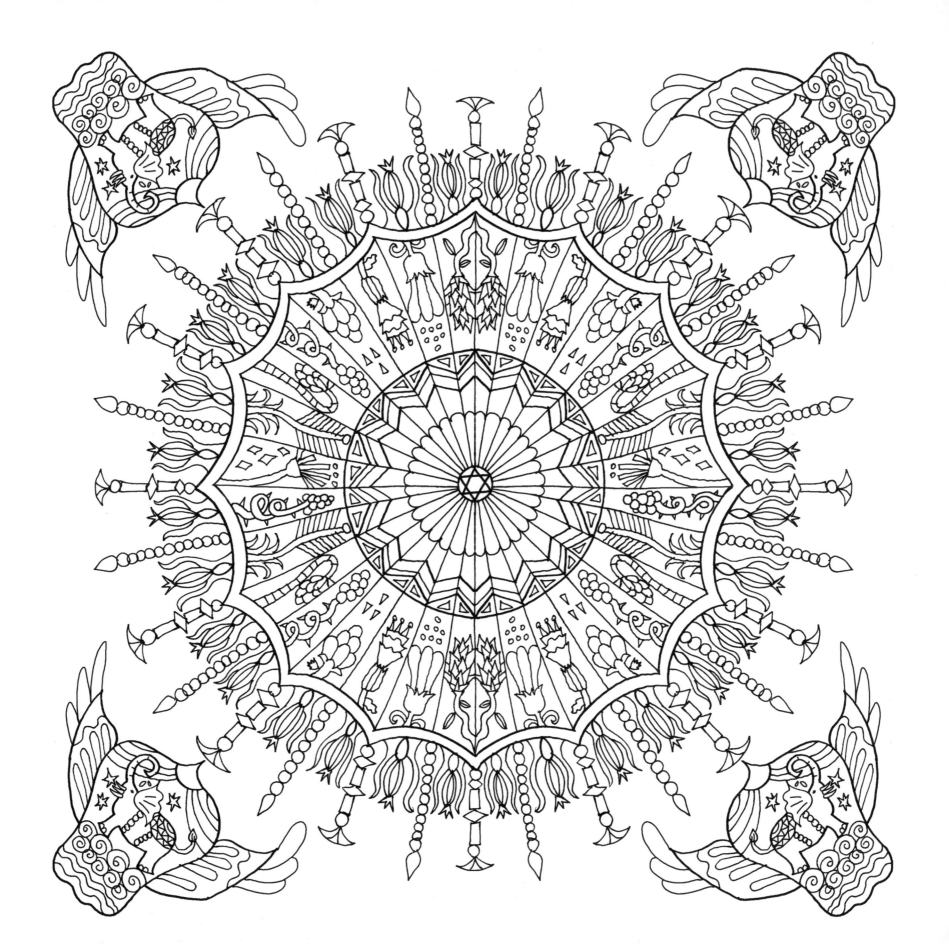

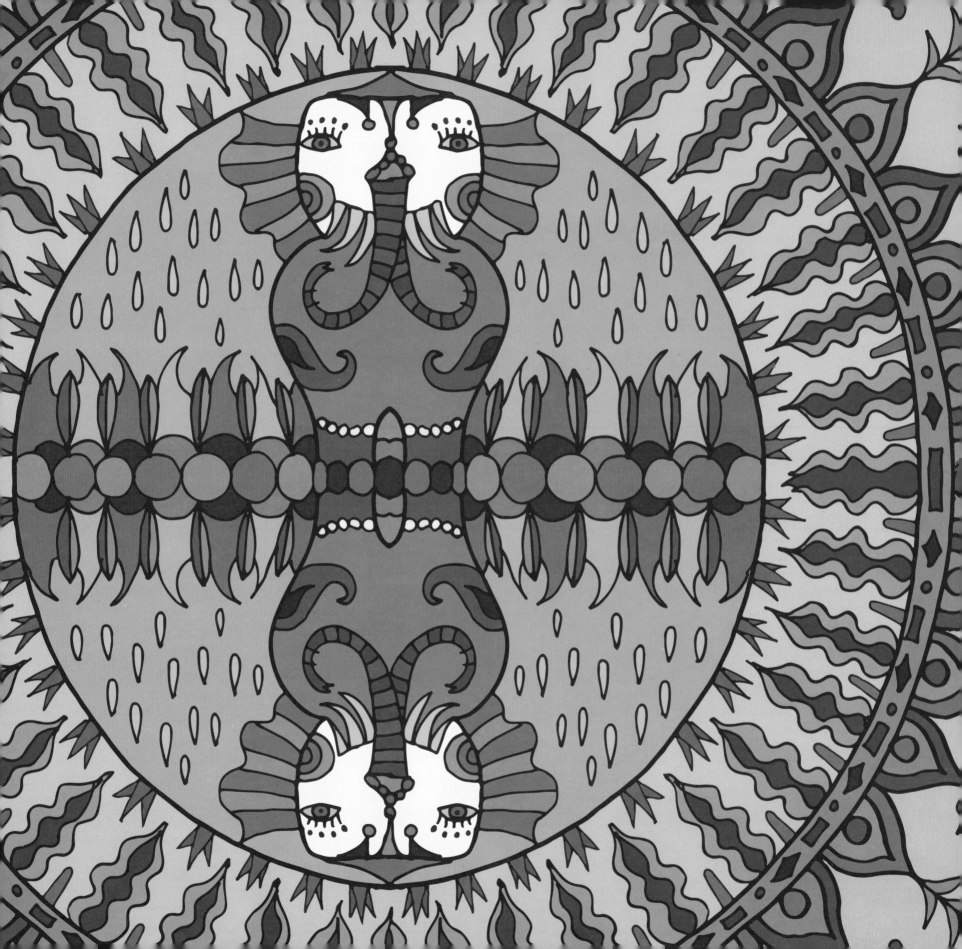

중간자적인 회색

깜깜해서 앞이 아무것도 안 보일 때와 같은 깊은 어둠 속 두근거리는 공포, 한편 심장이 강한 사람 중에는 호기심을 느끼기도 하는 미지의 색 검정! 이 검정에 순결하고 연약하며 그 무엇도 정화해 줄 것 같은 흰색이 섞이니 건조하고 우유부단한 회색이 나타났습니다. 회색은 세상 어떤 색이 옆에 있어도 조화롭게 만들지요. 흥분을 가라앉히고 차분하게 만들어 주는 문양과 색입니다.

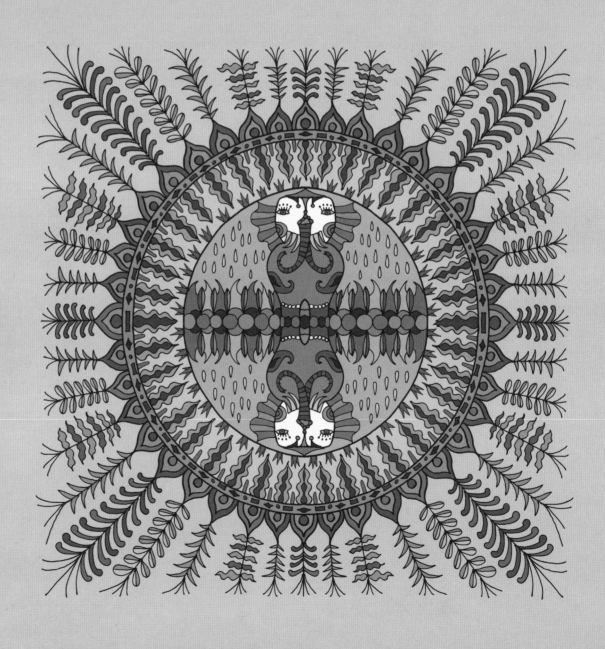

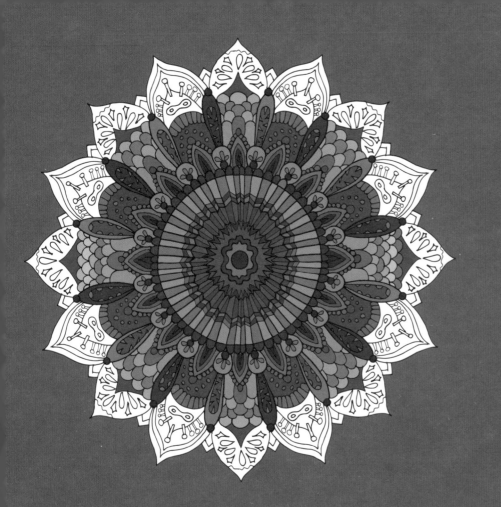

미스테리한 보라

보라는 신비스런 색입니다.
빨강과 파랑이라는
스펙트럼 양 끝에 있는 색이 만났으니
어찌 신비롭지 않겠습니까.
창조의 원천이 되는 샘물 같은 색입니다.
보라는 예술가의 색이라 예민합니다.
창조는 예민한 촉에서 나옵니다.
무덤덤하거나 축 처진 마음에서는 나오지 않습니다.
그래서 그런지 예술가, 철학자 중에는
보라색을 좋아하는 사람들이 많습니다.
모든 것이 귀찮아지고 둔감해질 때
보라색으로 흥미를 샘솟게 하세요.
보라색은 창조의 신비로운 문을 열어주는
열쇠가 될 것입니다.

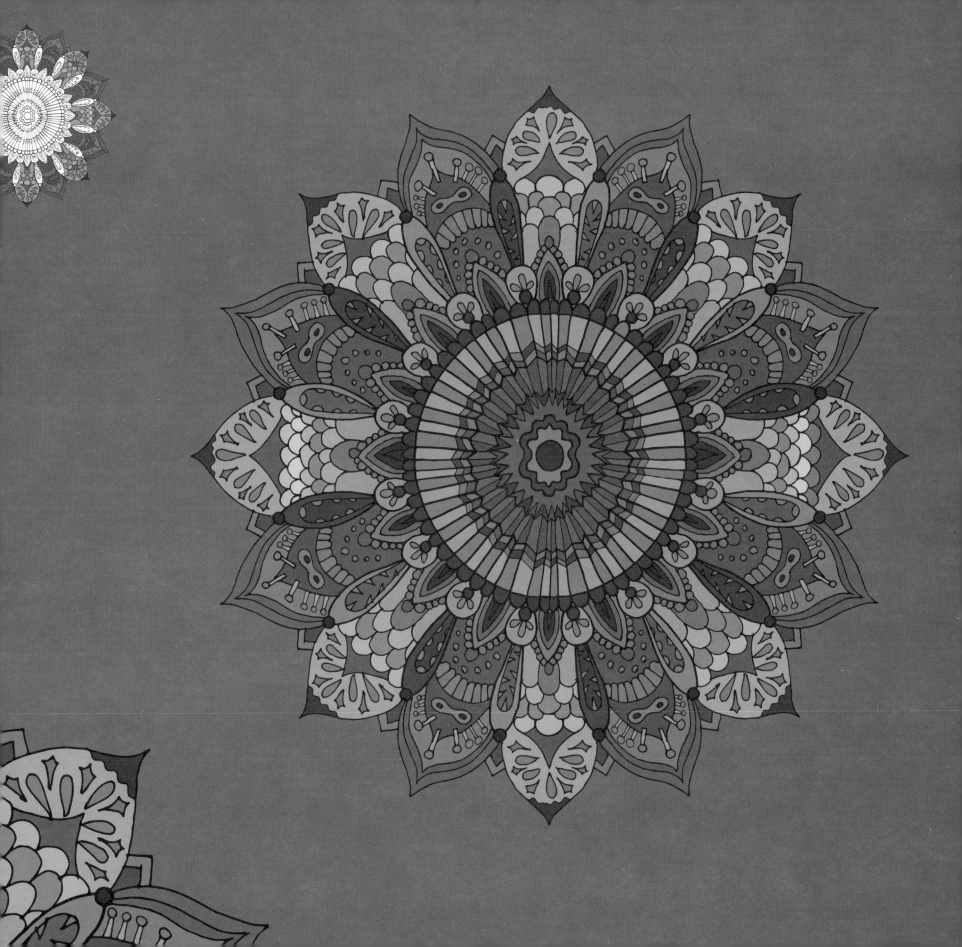

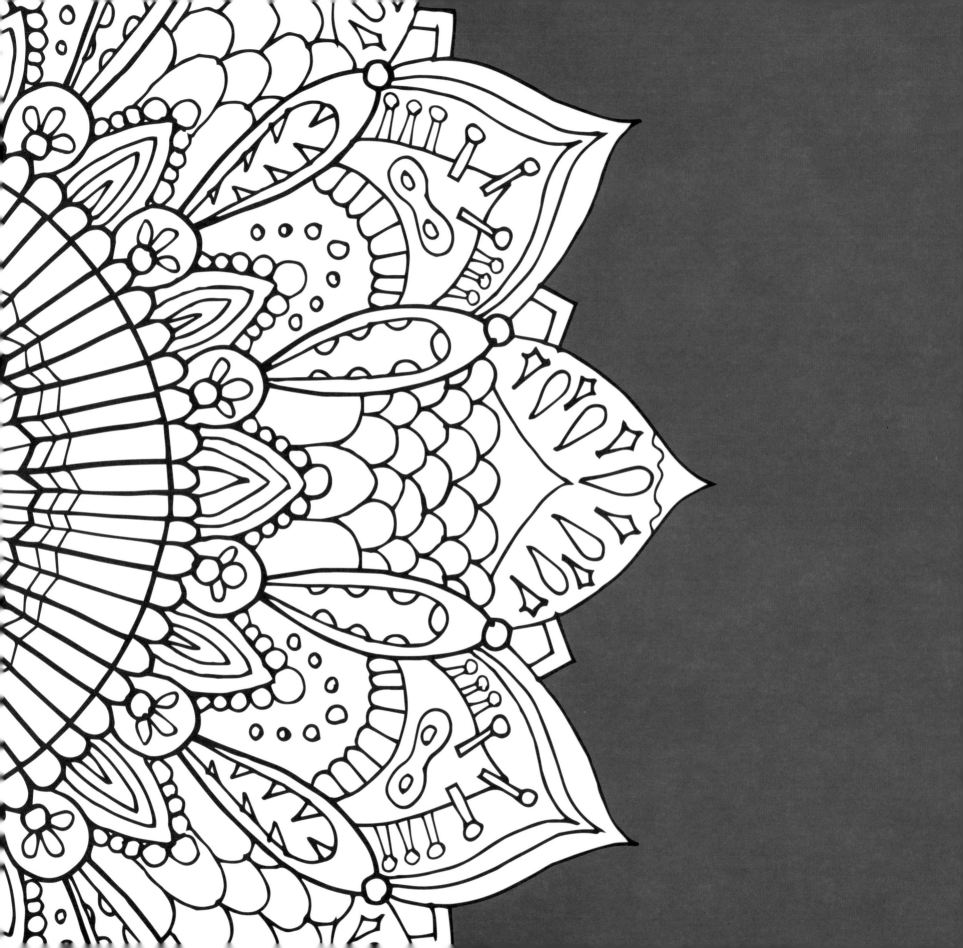

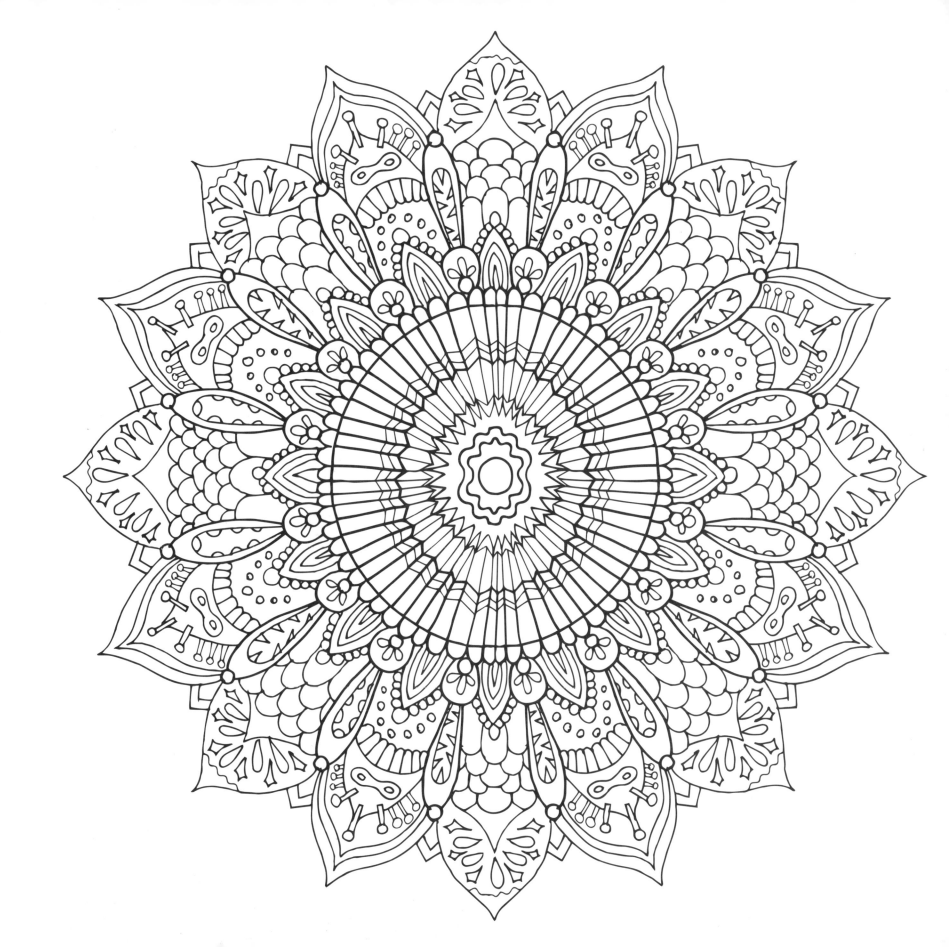

공포와 저주에서 나를 풀어주는 빨강

삶을 살다 보면 닥칠 수 있는 각종 생활 속 공포. 주위를 맴도는 저주의 그림자.
이런 것들은 우리의 풍요로운 에너지를 소진시킵니다.
그럴 때 빨강은 우리에게 태곳적 야생의 힘을 불러일으키는 주문 같은 색이자,
혼자 일어나 헤쳐나아가는 산자의 강력한 에너지입니다.
불, 피, 생명의 색. 죽음조차도 막을 수 없는 질주의 색입니다.
빨강 속에서 당신은 큰 힘을 얻을 것이고, 당신을 구속하는 그 무엇도 떨쳐내 버릴 것입니다.

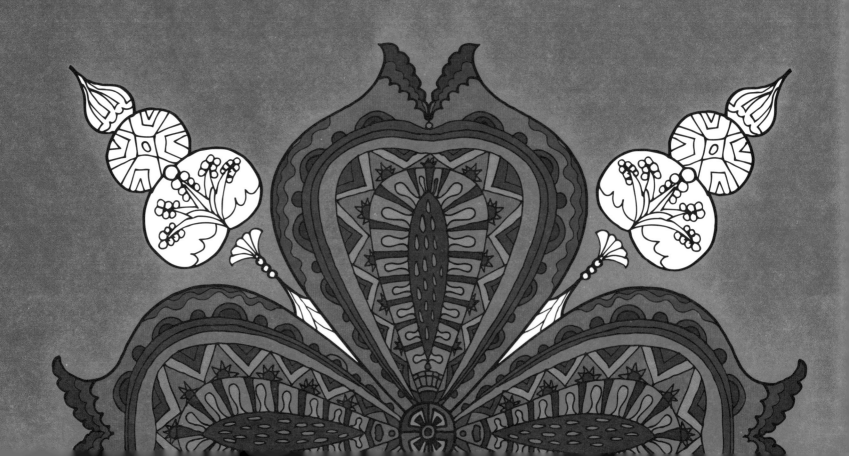

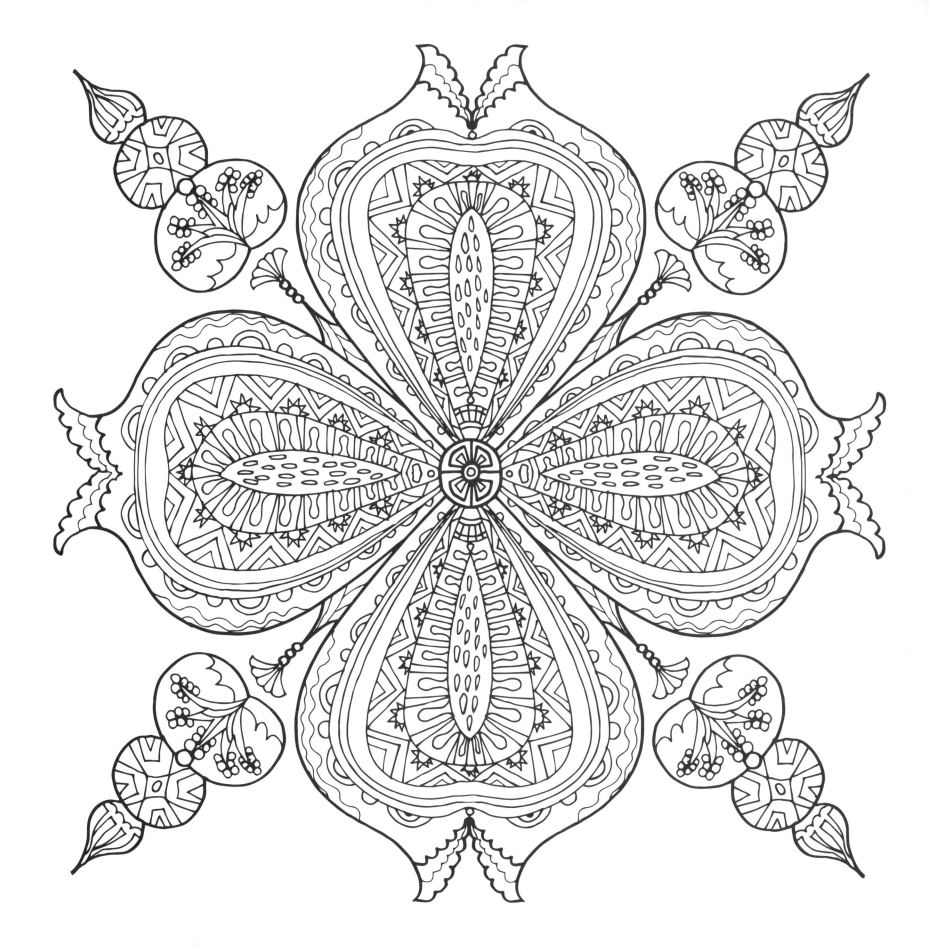

당당하고 굳건한 정직과 신뢰의 남색

짙은 남색을 보면 신뢰감이 생깁니다.
논리를 앞세우는 고리타분함도 있지만, 남색은 믿음직하지요.
흔들림 없는 신념을 뜻합니다.
바람에 이리저리 흔들리는 갈대 같은 마음을
남색으로 중심을 잡아주세요.
더 이상 흔들리지 않을 것입니다.
또한, 어떤 무기가 날아와도 뚫리지 않는
방패 같은 모양은 당신을 위험으로부터 지켜줄 것입니다.

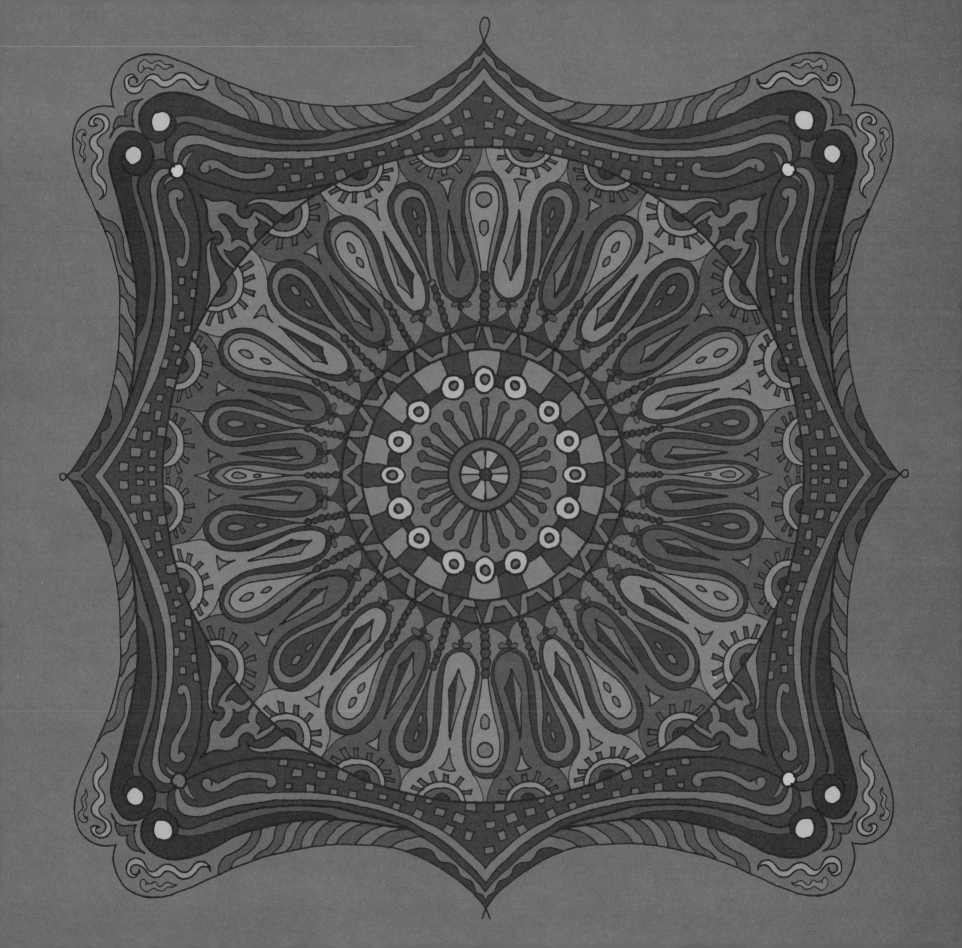

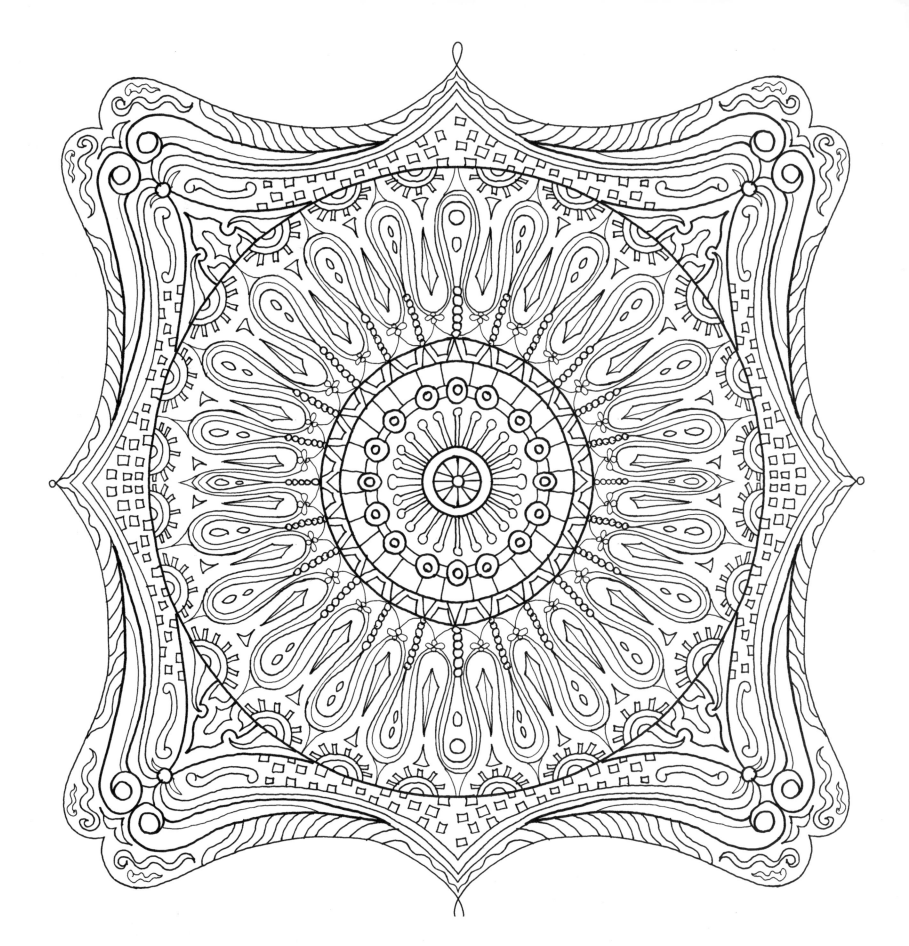

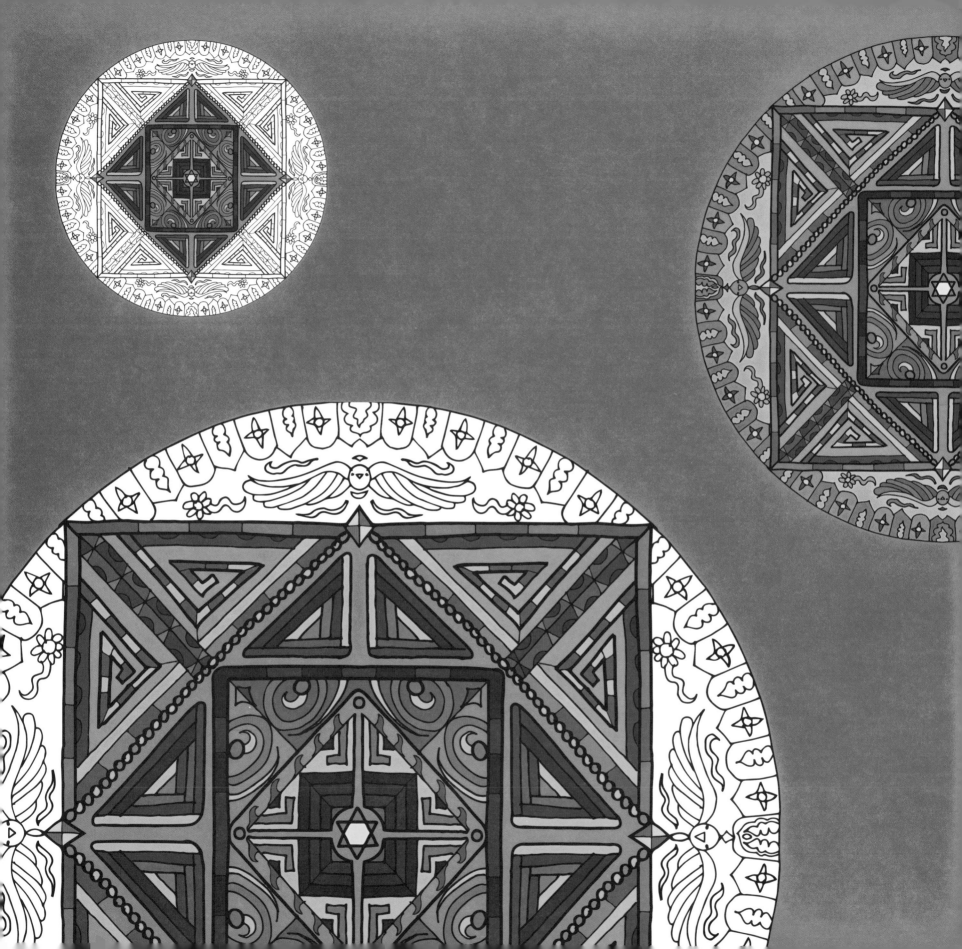

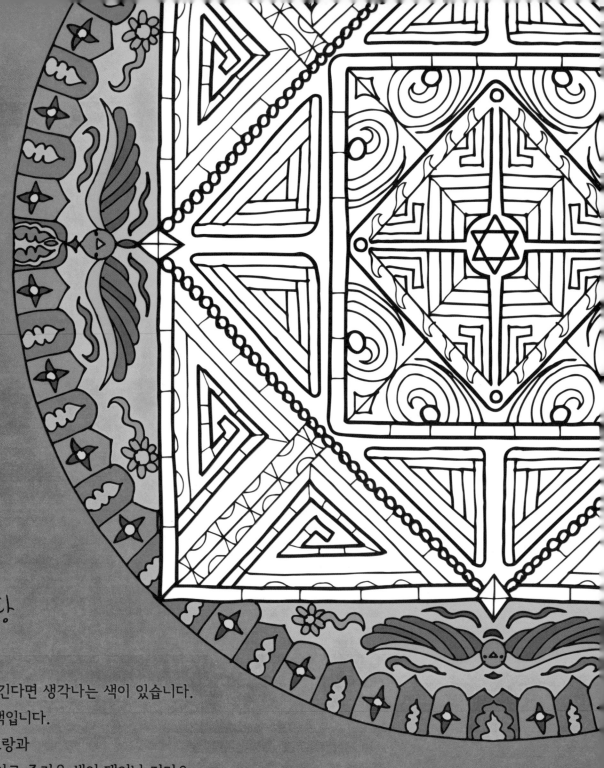

말괄량이 귀여운 소녀 같은 주황

땀이 살짝 날 정도로 따스하고 맑은 날,
달콤한 사탕을 입에 물고 거니는 기분을 옮긴다면 생각나는 색이 있습니다.
"주황" 멋스러운 색이자 기분이 좋아지는 색입니다.
활기차고 드러내기 좋아하는 생글생글한 노랑과
생명과 힘의 색 빨강이 결혼을 하니 긍정적이고 즐거운 색이 태어난 거지요.
주황은 달콤 쌉싸름한 사랑을 느끼게 하는 말괄량이 여자 친구 같습니다.
그녀를 만날 때면 온 세상이 오렌지 빛깔로 찬란히 빛납니다.

행복과 편안함의 그릇

사랑, 행복의 상징인 분홍과 차분하고 편안한 파랑.

이 두 가지 색채가 기본으로 칠해져 있습니다.

바깥을 둘러싸고 있는 문양은 우리들의 고민을 걸러주는 의미가 내포되어 있습니다.

가운데 사각형 안의 상징은 내면이 담겨 있는 그릇입니다.

이 그릇에 나의 내면이 들어가 있다고 생각해 보세요.

이 그릇 안에 있는 당신의 마음은 그 누구도 해를 입힐 수 없습니다.

이 만다라는 외부의 어떠한 자극으로부터 자신을 지키고 싶을 때

스트레스로 어디에선가 잠시 휴식을 취하고 싶을 때 사용하세요.

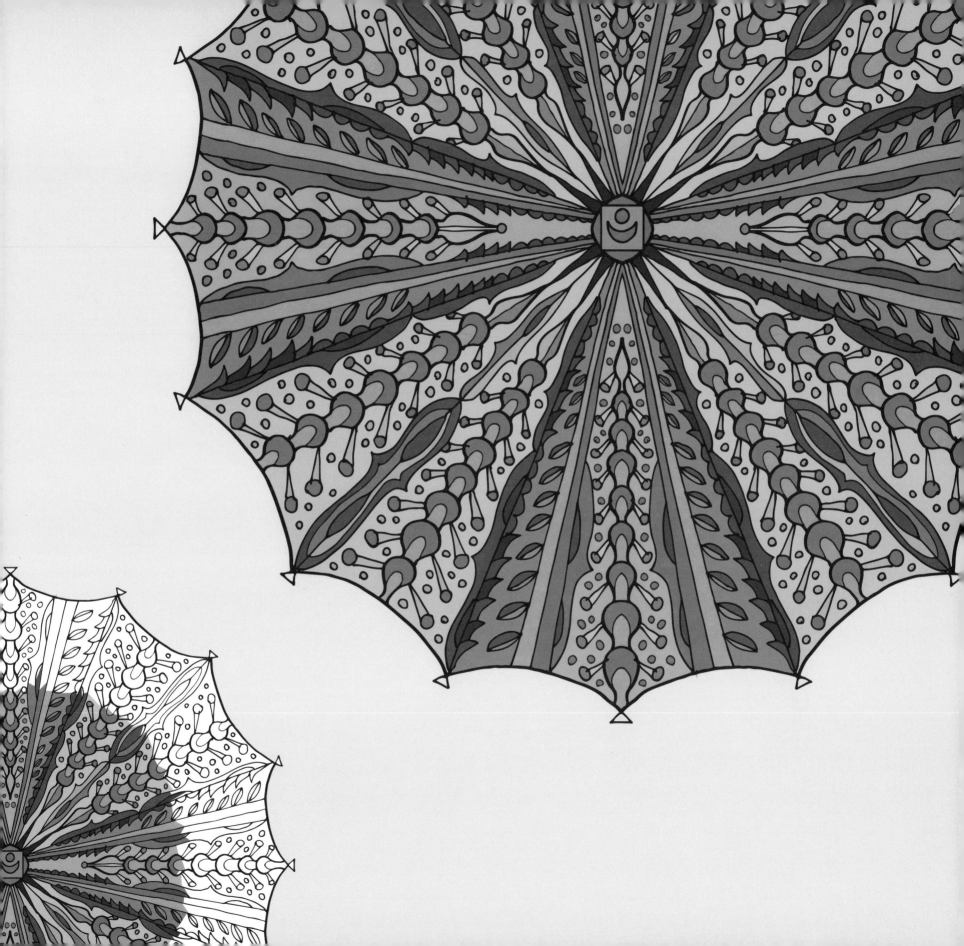

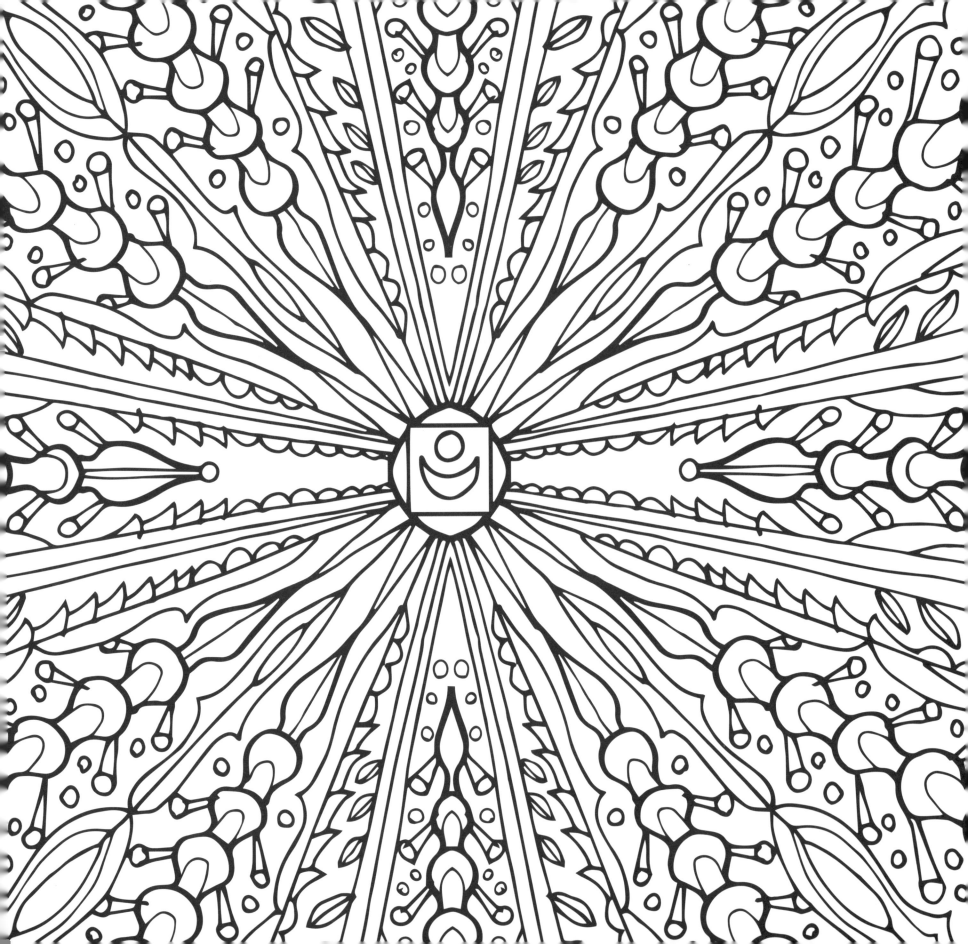

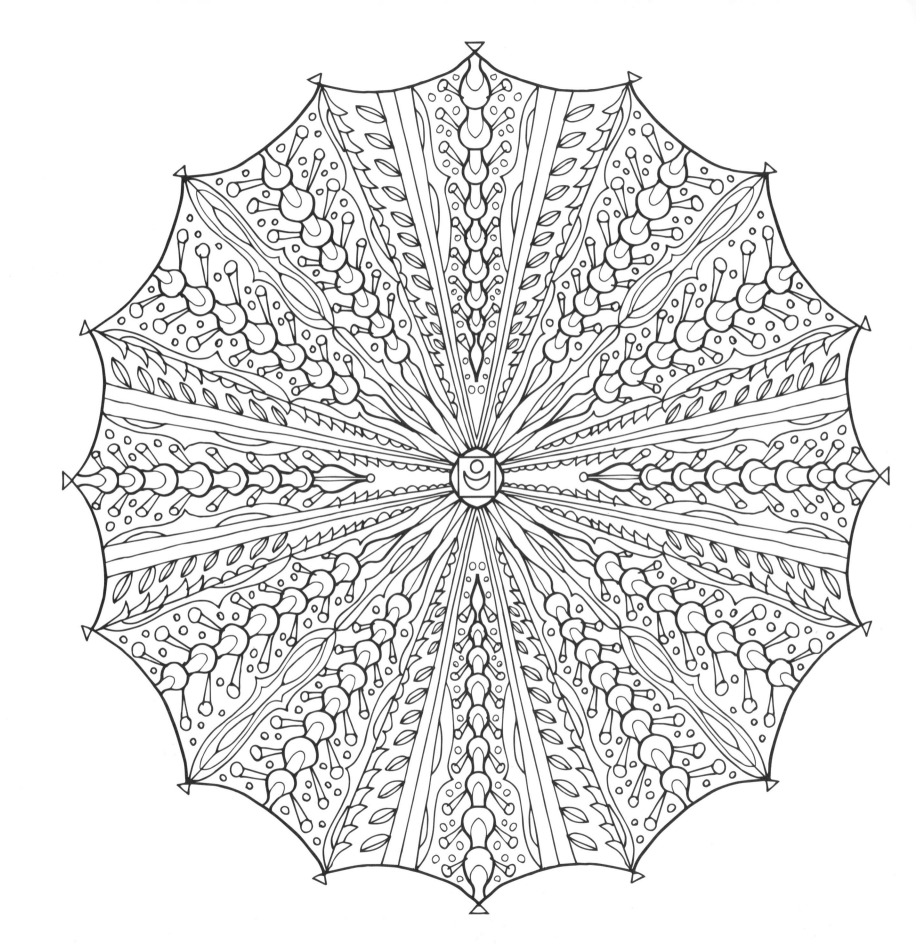

자존감을 북돋는 모양과 색

주황으로 낙천적인 생의 욕구를 발현시키고
초록으로 대자연의 건강한 기운을 가득 머금은 젊음과 활기를 전합니다.
삼각형 문양은 음양 사상 중 양을 뜻하고 남성, 활동성, 양지 등을 의미하며
역삼각형 문양은 음의 상징으로 여성, 차분함, 음지 등을 뜻합니다.
이 둘이 합쳐진 만다라는 음양의 완전한 조화를 뜻하지요.
부정적인 생각이 떠나지 않을 때 자신만 낙오된 것 같은
아픈 마음이 들 때 이 만다라를 보세요.
당신은 태어났을 때 이미 다 갖추어진 사람입니다.
당신은 세상에 단 하나의 존재이니 그것만으로도 축복임을 말해주고 있습니다.

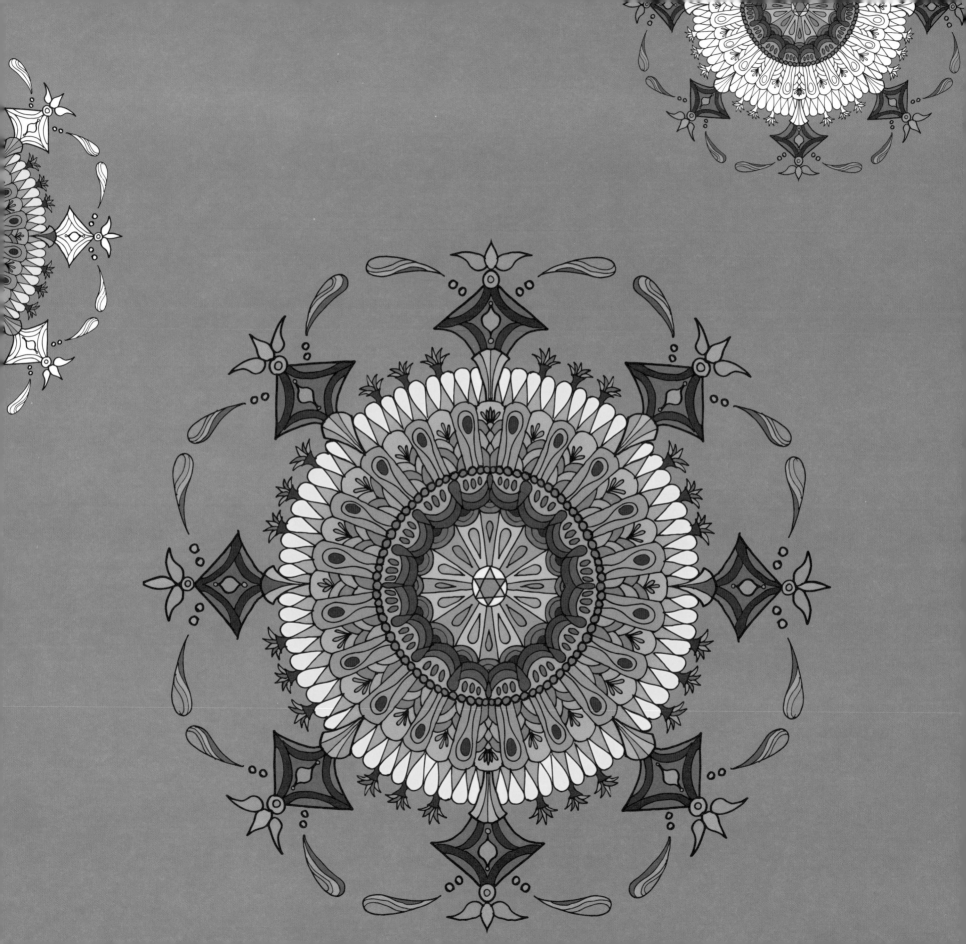

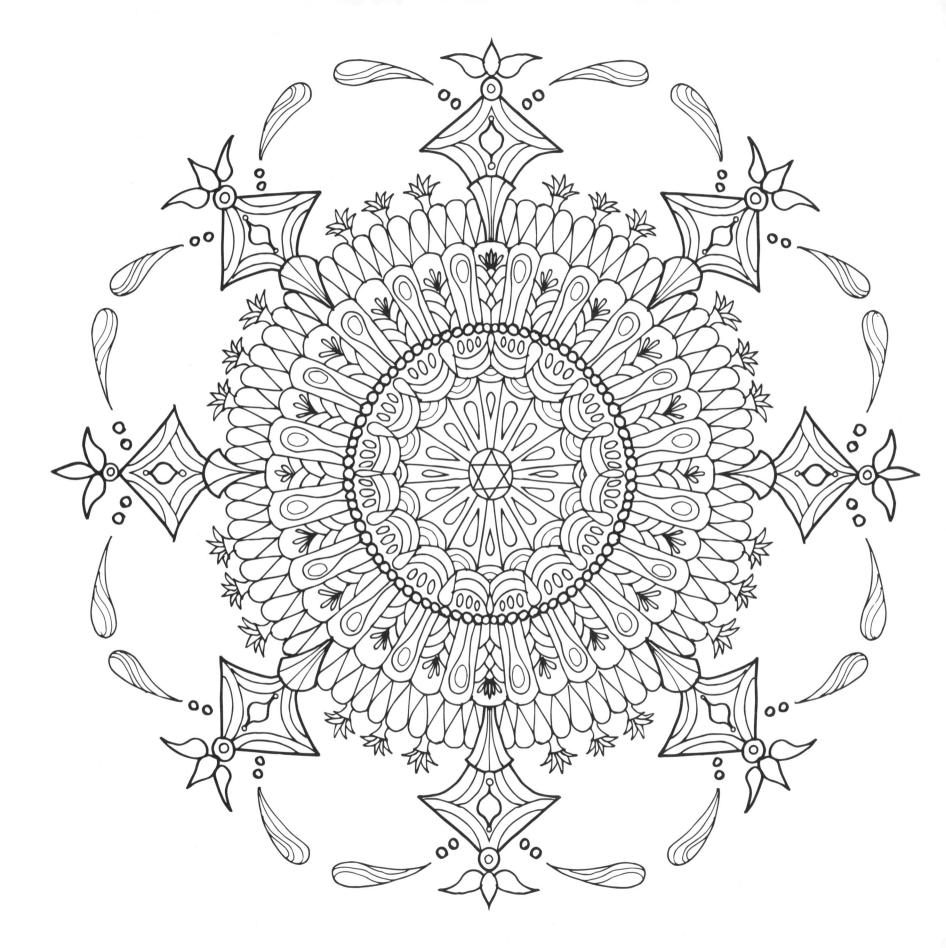

이해와 믿음, 파랑과 초록의 조화

보살펴 주고 이해해 주는 자연의 색 초록이 믿음직한 파랑이 만났습니다.
하지만 파랑은 부정적인 의미로 우울함과 불안함도 품고 있습니다.
이 점을 보완하기 위해 서로에게 모자란 부분을 채워 주듯이 노랑이 두 마리 사슴 주변에 칠해져 있습니다.
두 마리 신성한 사슴은 생명의 나무를 머리 위에 가득 심어놓고
서로를 배려하고 의지하며 풍요롭고 아름답게 살아 나아가고 있습니다.
아래 비친 자신들의 모습 또한 무한한 안심을 주고 있습니다.
사람과 사람 사이의 관계에서 많은 아픔과 번뇌가 생기는데
그런 부정적인 감정들을 이 만다라로 치유해 보세요.
당신에게 좋은 감정을 줄 것입니다.

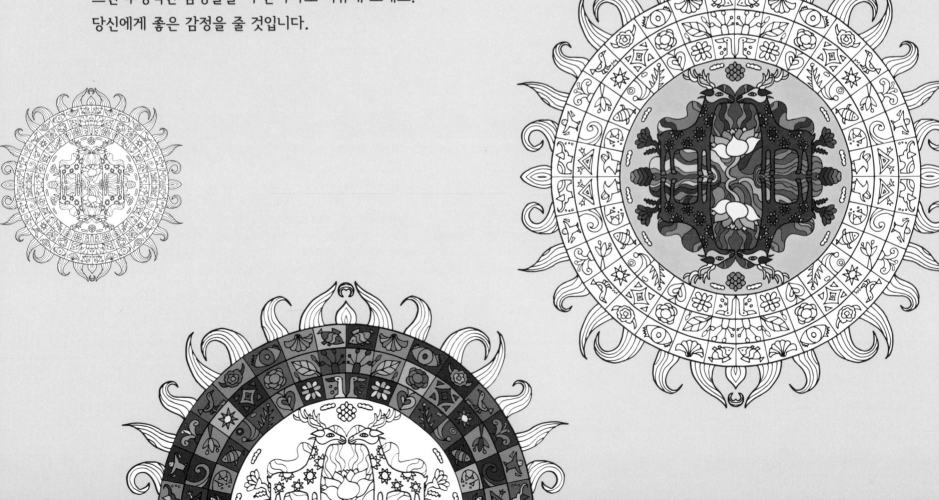

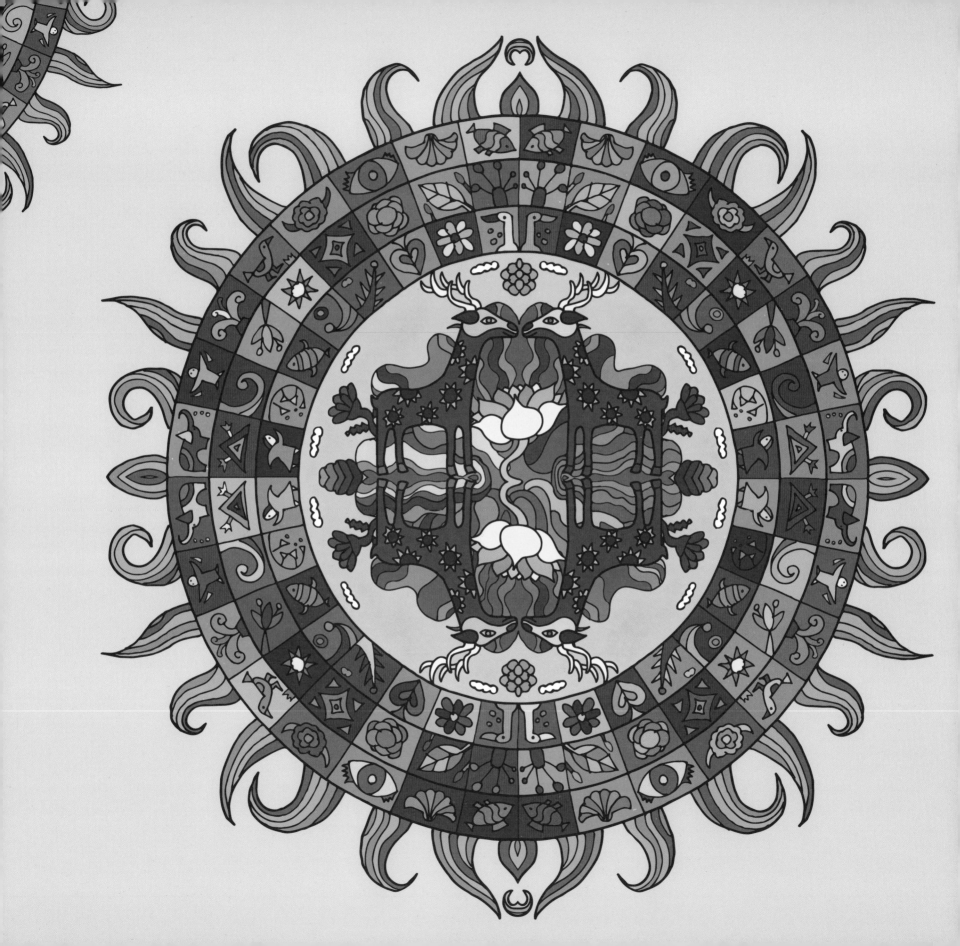

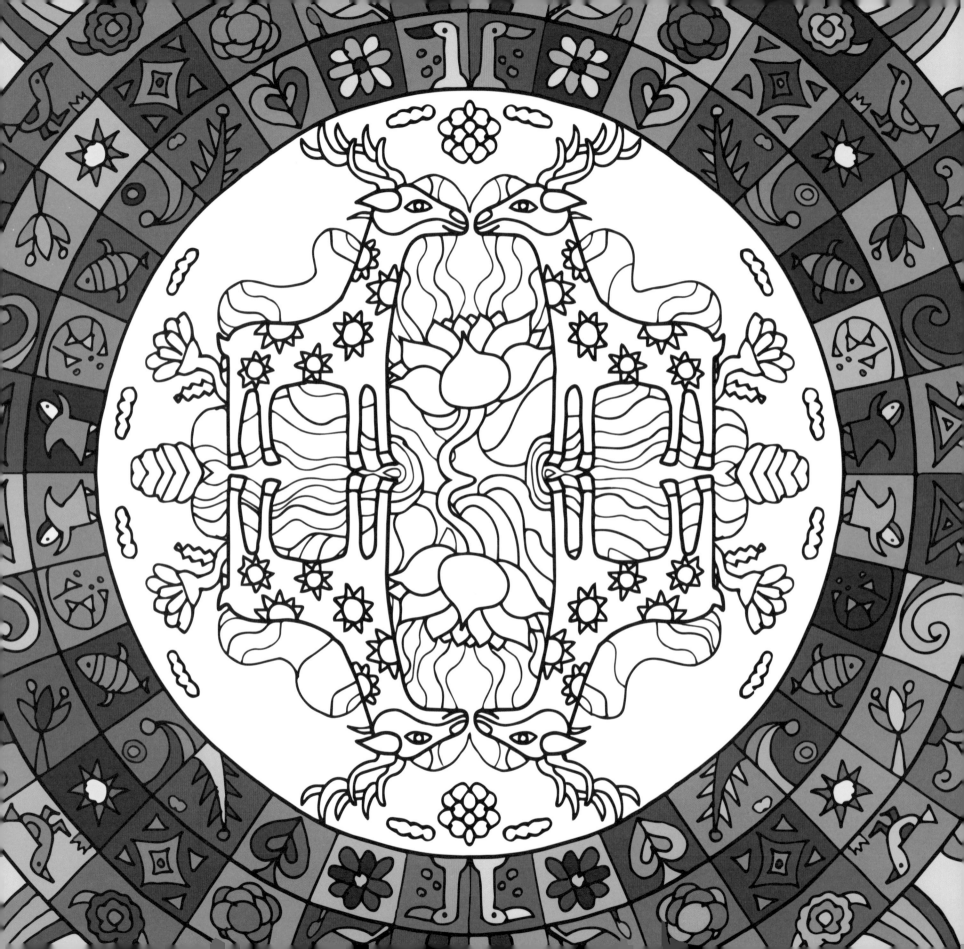

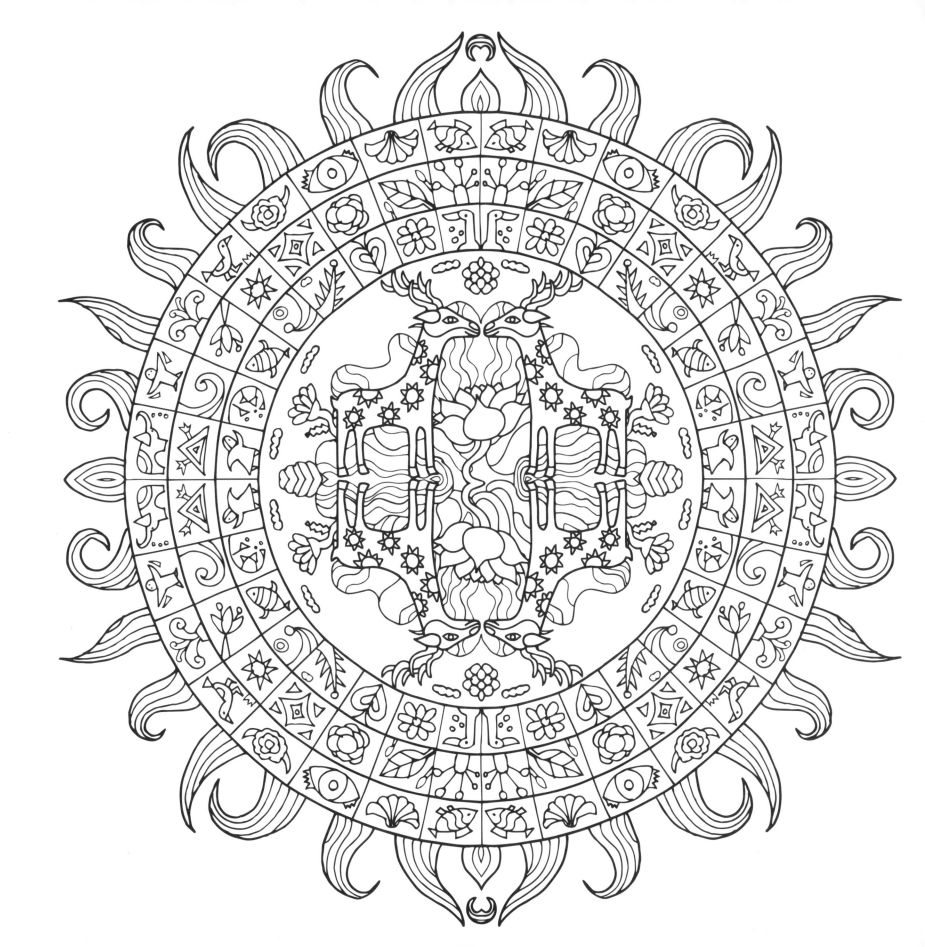

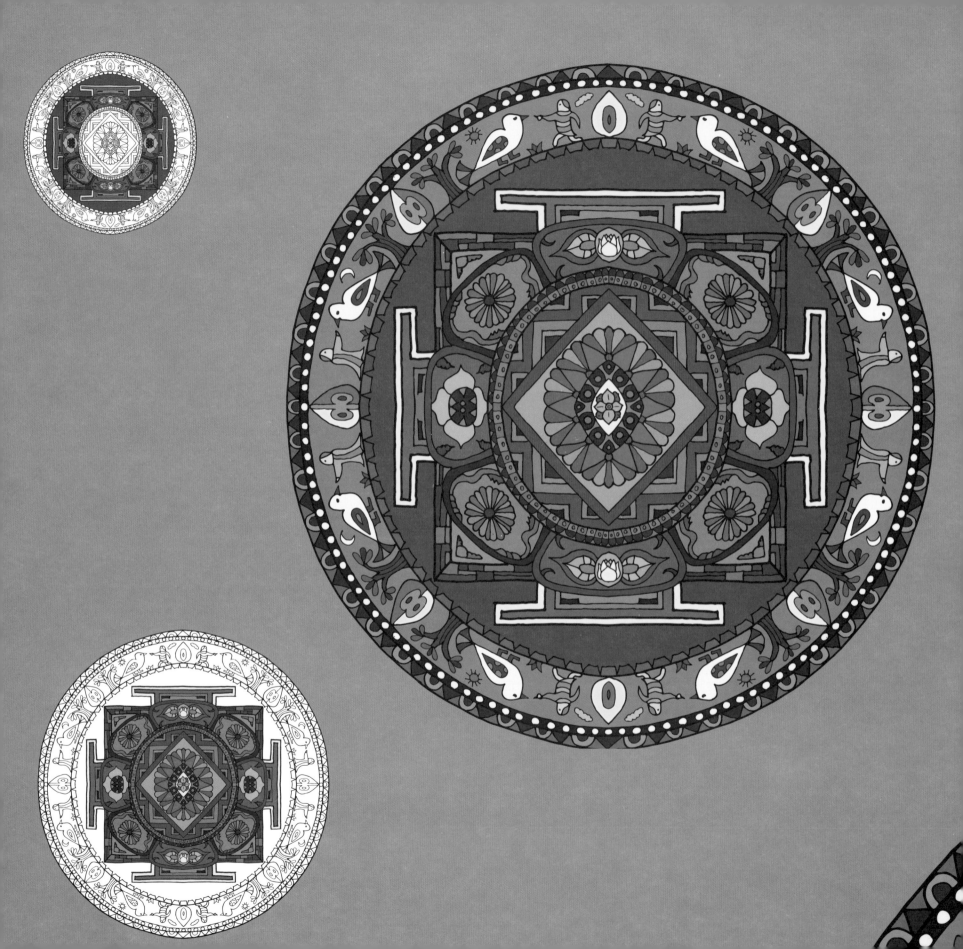

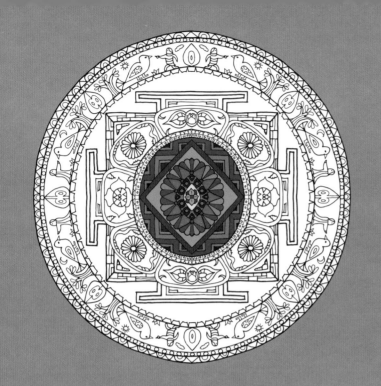

세상 만물에게 소원을 빌어볼까?

어떤 색과도 조화를 이루는 회색과 강렬한 빨강,

그리고 대지의 색이며 생명의 색인 갈색이 만났습니다.

사람과 새가 해와 달이 바꿔가며 변하고 있는 공간에 있습니다.

하늘을 날아서 해와 달이 가까운 곳으로 갈 수 있는 새에게

먹이를 주는 모습에서 주술적인 의미가 보입니다.

고대부터 인류에게 원 모양은 모든 소원을 이루어주는 주술적인 의미가 있었습니다.

태양과 달이 둥근 모양이기에 인류에게 원은 만물을 생성하게 하는 절대적 존재로 인식되었기 때문입니다.

원안의 'T자' 문과 연꽃이 만발한 이 만다라는 간절히 이루고자 하는 것이 있을 때

그리거나 색을 칠하면 마음에 편안함을 얻게 될 것입니다.

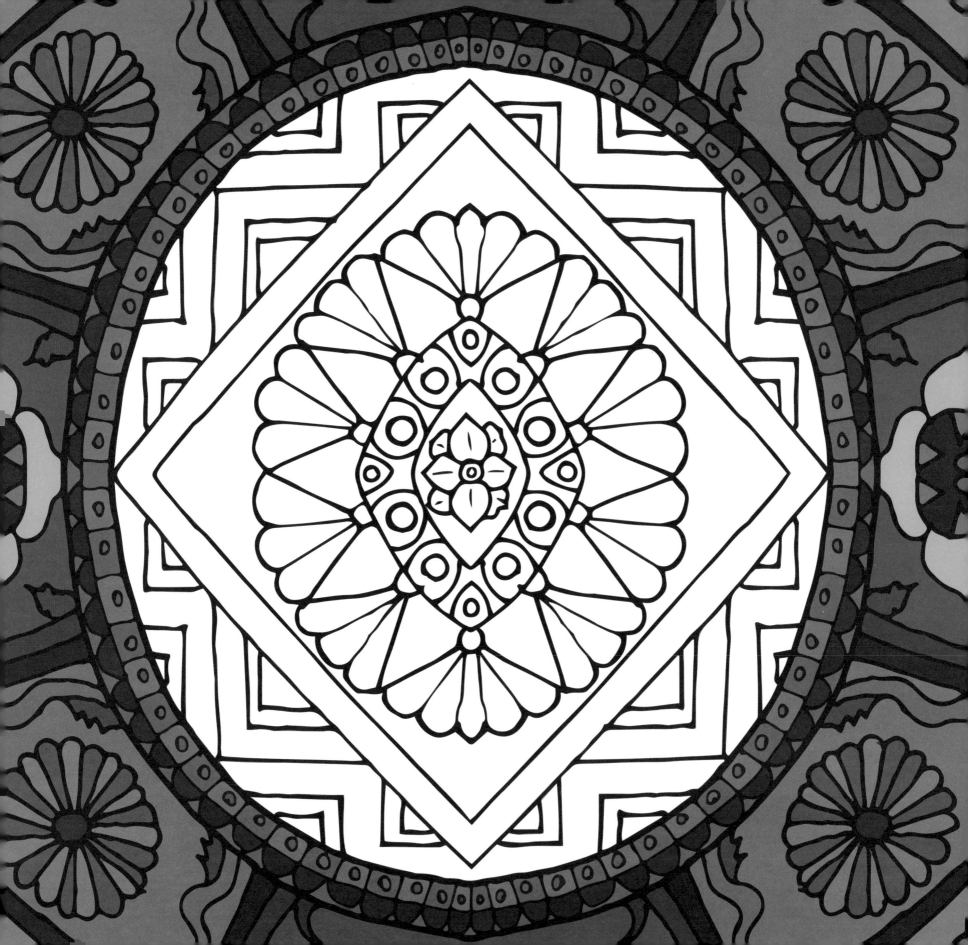

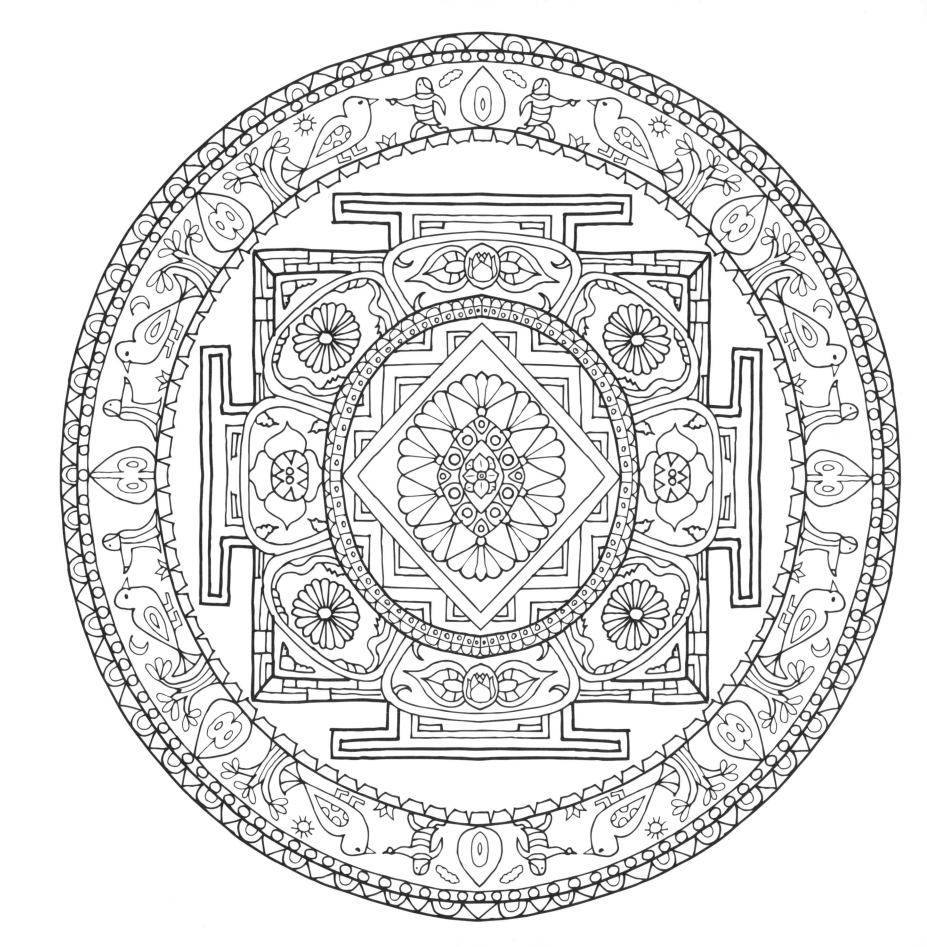

사랑과 생명력이 넘치는 분홍과 연두

사랑스러운 분홍과 활기차고 생명력 넘치는 연두가 만나 따스하고 부드러운 느낌이 가득 찬 기분이 생깁니다.
만다라 가운데를 장식하는 거미줄 무늬와 공작새가 날개를 편 무늬가 합쳐져 활동적이고 긍정적이게 합니다.
모든 에너지를 무한히 저장하고 발산한다는 뜻이 내포된 만다라입니다.
숨을 쉬듯이 좋은 공기를 가득 마셨다가 내뱉고 다시 마시고 내뱉는 순환의 형태를 하고 있습니다.
어린아이가 아무 걱정 없이 지치지 않고 놀듯이 보기만 해도 기운 생동해질 것입니다.

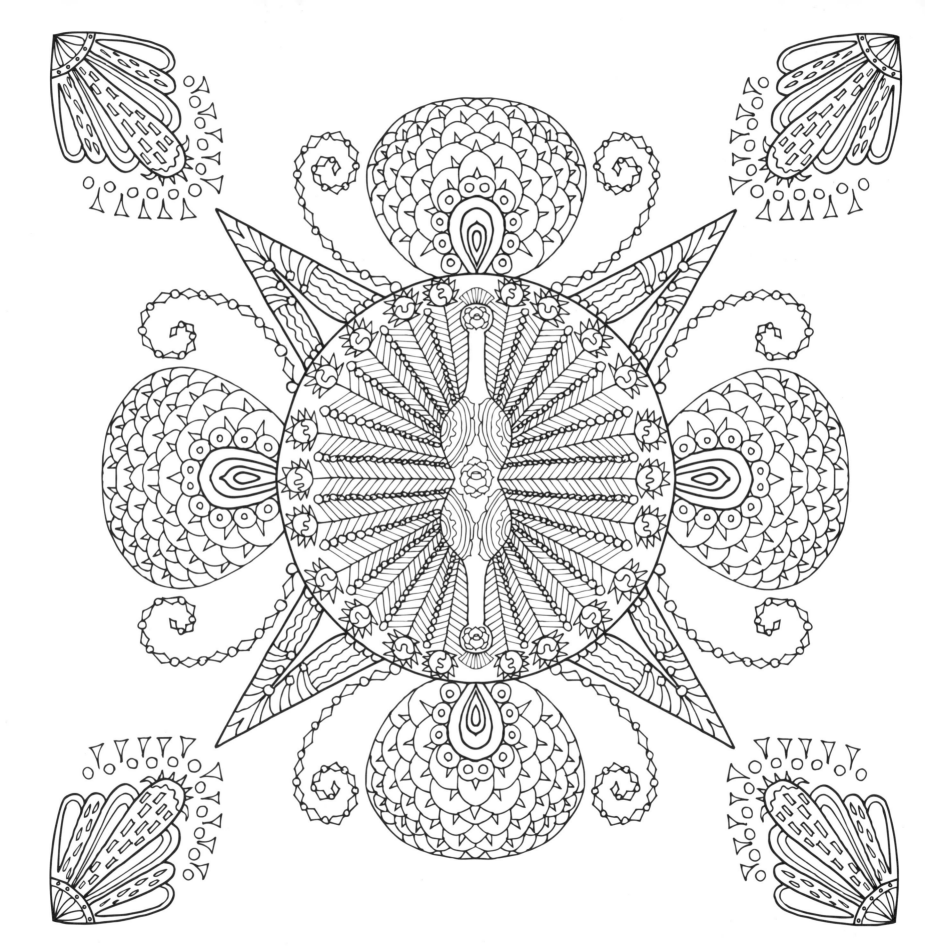

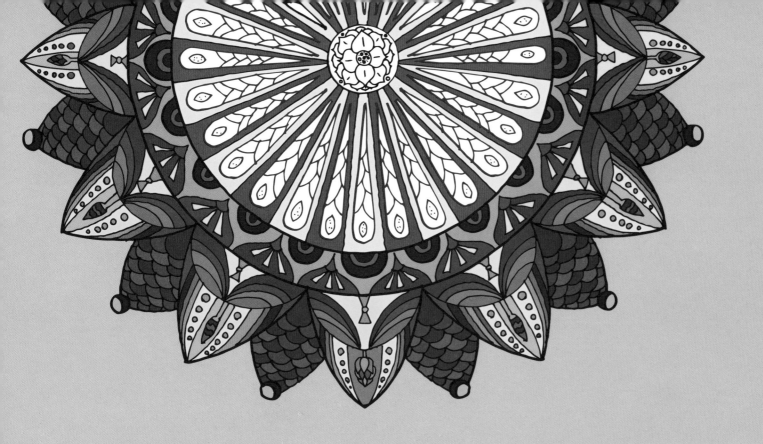

연잎의 생생함을 느끼게 해주는 노랑과 초록

화사하고 집중하게 해주는 노랑과
싱그럽고 안심된 기분을 주는 초록이 만나 온통 싱싱합니다.
중앙의 연꽃 문양은 창조의 확산과 영원불멸한 생을 뜻합니다.
수행자는 연꽃 안에 머물기를 기원합니다.
그 안에 대우주가 있어 모든 감각을 경험할 수 있기 때문이지요.
수행을 하다 보면 연꽃이 자신 속에서 필 때가 생기는데
이때가 바로 수행자가 원하던 최종적인 목적지입니다.
그 기간은 당신이 수행을 얼마나 최선을 다해 했느냐에 따라
정해지는 것이지요.

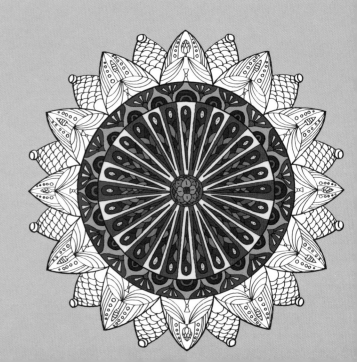

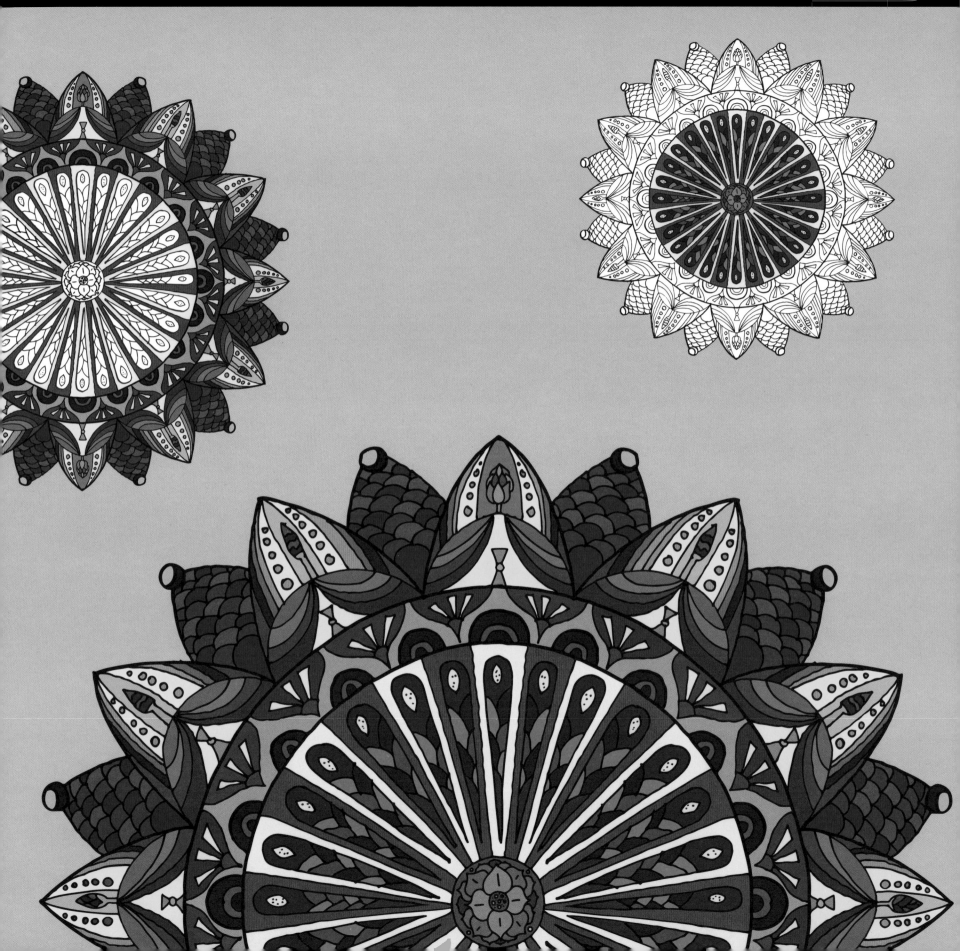

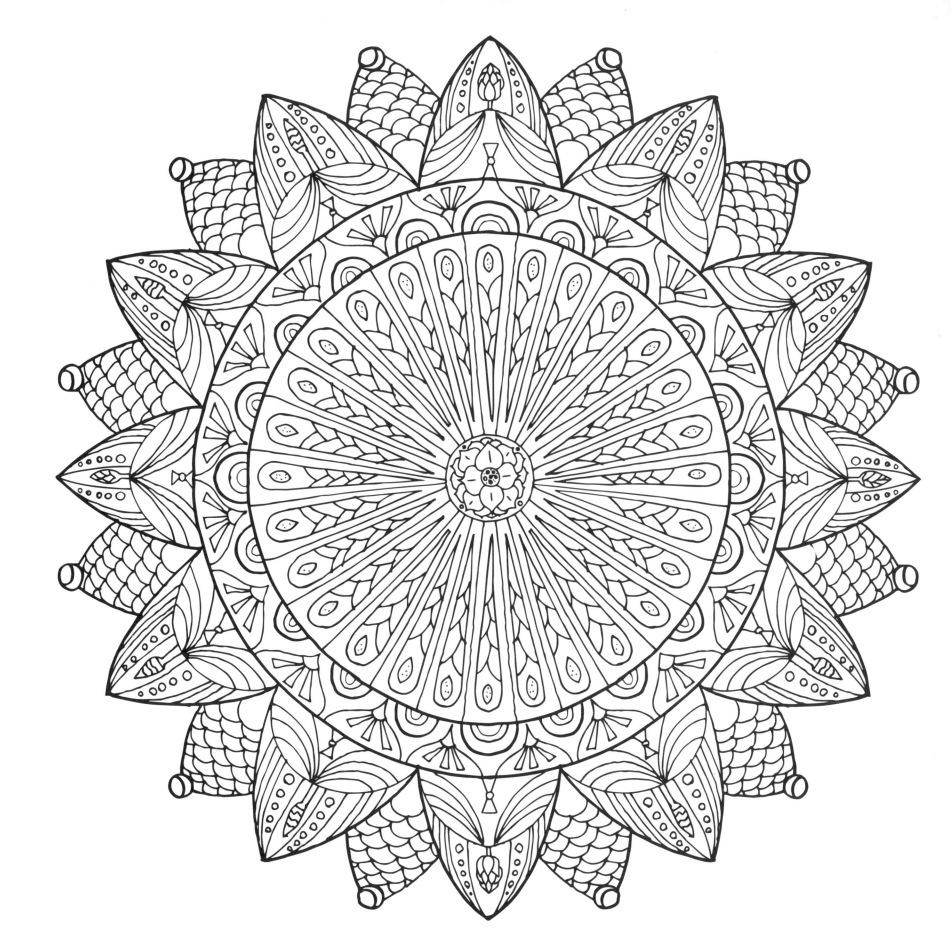

재일기 컬러링북 Origin Mandalas For Meditative Coloring

오 리 진 만 다 라 컬 러 링

1판1쇄발행 2020년 6월 10일

글/그림 : 김재일 | 펴낸이 : 홍건국 | 펴낸곳 : 책앤 | 디자인 : 디자인 플립

출판등록 제313-2012-73호 | 등록일자 2012. 3. 12 | 주소 : 서울특별시 동작구 보라매로 5가길7, 캐릭터그린빌 1321

문의 02-6409-8206 | 팩스 02-6407-8206 | ISBN 979-11-88261-00-0 (03650)

• 잘못되거나 파손된 책은 구입하신 서점에서 교환해 드립니다.

• 값은 뒤표지에 있습니다.